21世纪高等院校艺术设计系列应用型规划教材

设计思维与创意（第2版）

伍　斌　曹　利　孔祥国　著

内 容 简 介

本书以现代设计艺术中具有代表性的设计作品为研究对象，从联想、逆向、仿生、整合等方面，系统地阐述了设计心理在艺术设计中的运用及与艺术材料的关系。通过本课程的学习，学生可了解现当代设计的理念，初步掌握设计语言与符号在艺术设计实践中的运用。本书在对优秀设计作品进行剖析的同时，训练学生的创造性思维，使学生在设计观念、设计理论和设计美学方面打下扎实的人文基础，形成一种可持续发展的设计观。

本书的最大特点是精选了一些优秀设计案例，尤其是作者在许多国家考察访问时现场拍摄到的有关建筑、产品、家具、陶艺、景观等方面的实景图片，将许多有创意的案例鲜活地展现在读者面前。

本书既可作为高等院校艺术与设计类相关专业的教材，也可供对设计、创意感兴趣的读者学习参考。

图书在版编目(CIP)数据

设计思维与创意 / 伍斌，曹利，孔祥国著. —2版. —北京：北京大学出版社，2016.7
（21世纪高等院校艺术设计系列应用型规划教材）
ISBN 978-7-301-27248-0

Ⅰ. ①设… Ⅱ. ①伍… ②曹… ③孔… Ⅲ. ①艺术—设计—高等学校—教材 Ⅳ. ①J06

中国版本图书馆CIP数据核字(2016)第148517号

书　　名	设计思维与创意（第2版） SHEJI SIWEI YU CHUANGYI
著作责任者	伍　斌　曹　利　孔祥国　著
策划编辑	孙　明
责任编辑	李瑞芳
标准书号	ISBN 978-7-301-27248-0
出版发行	北京大学出版社
地　　址	北京市海淀区成府路205号　100871
网　　址	http://www.pup.cn　　新浪微博：@北京大学出版社
电子信箱	pup_6@163.com
电　　话	邮购部 010-62752015　发行部 010-62750672　编辑部 010-62750667
印刷者	北京宏伟双华印刷有限公司
经销者	新华书店
	889毫米×1194毫米　　16开本　　8印张　　236千字 2007年7月第1版 2016年7月第2版　2022年1月第5次印刷
定　　价	39.00元

未经许可，不得以任何方式复制或抄袭本书之部分或全部内容。

版权所有，侵权必究
举报电话：010-62752024　电子信箱：fd@pup.pku.edu.cn
图书如有印装质量问题，请与出版部联系，电话：010-62756370

前　言

随着当今社会经济、政治、文化的飞速发展，对设计人才的素养有了更高的要求。为了适应目前的社会发展需要，艺术设计教育的方法、手段与内涵都在发生着变化，当代的设计教育处在一个开放的、敏锐的、竞争的环境中，设计师之间的竞争则体现在艺术设计与企业生产、市场需求、产品开发等诸多环节。现代职业技术教育注重与企业合作关系的建立，学院的设计课程大部分也都是在企业完成，其目的就是使学生真正了解产品设计与成型的工艺流程，并从经验丰富的师傅手中学到许多实践经验。现代设计教育在注重培养学生设计与创新能力的同时，也越来越重视对技术过程与设计结果的评估。现代高等职业技术教育必须有效地识别学生的需求并对学生做出初步的评价，教师与学生之间应当有一种互动，共同来探讨教学内容、教学要求与教学进度等问题。

当今国际艺术设计的发展趋势与潮流，呈现出艺术设计学科与多学科相互渗透、相互优化的倾向，体现出综合性发展的态势。这是信息时代为设计教育带来的进步，这种进步有利于艺术设计教育对学生创造性思维能力的培养，因为"创造"是艺术设计教育的灵魂，也是艺术设计教育永恒的主题。中国的艺术设计教育需要创新与发展，而综合性的设计教育是我们教育发展的必然趋势。创意思维与设计表达主要针对高等艺术设计院校及高等职业技术院校设计专业的特点，以及在产品、家具、室内、建筑设计等专业教学中具有重要影响的设计创作思维和设计创作的学科知识进行阐述，通过有限的篇幅，在有限的学习时间内培养学生正确的设计观念，掌握设计心理与工艺材料的关系，了解创作心理在设计中的运用，了解并掌握设计创作中的联想和逆向思维方法，仿生与整合等多元的设计表达方法与手段，从而培养学生的创意思维能力和设计创作能力。

通过本书的学习，可以了解现当代设计的理念，初步掌握设计语言与符号在艺术设计实践中的运用。在对优秀设计作品进行剖析的同时，训练学生的创造性思维，使学生在设计理念和设计美学方面打下扎实的人文基础。

本书精选了一些优秀的设计案例，以及作者在许多国家考察访问时现场拍摄到的有关建筑、产品、家具、陶艺、景观等方面的实景图片，将许多有创意的设计案例鲜活地展现在读者面前，

以具有代表性的设计作品为研究对象,从平面广告、产品设计、室内设计、园林与景观设计等诸多作品进行分析与比较。使学生在了解设计思维等基本概念的同时,又掌握了设计创造的基本方法。

书中的部分平面广告和工业设计作品的图片,仅供教学分析使用,著作权归原作者所有,在这里对原作者表示感谢!

由于时间仓促,本书在编写过程中难免存在不当之处,敬请广大师生提出宝贵意见并批评指正。

<div style="text-align:right">

伍 斌

2015 年 11 月于中山

</div>

目　录

绪　论　设计的意义 / 1
 一、设计是一种文化 / 3
 二、艺术是为我，设计是为他 / 11
 三、设计是一种资源 / 14
 四、设计是一种创造 / 15

课题一　小处着手 / 19
 一、小题大做：注重细节的日本城市建筑与景观设计 / 25
 二、日本设计中的浓缩意识 / 32
 三、韩国"小产品"中的"大智慧" / 35

课题二　设计表达与创意：联想 / 43
 一、联想是人类设计文明的发展动力 / 44
 二、生活中需要想象思维 / 50

课题三　设计创造学之二：逆向 / 53
 一、逆向设计在生活中的运用 / 54
 二、运用逆向思维设计的作品 / 56

课题四　设计创造学之三：仿生 / 65
 一、设计中的形态仿生 / 66
 二、设计中的结构仿生 / 79

课题五　设计创造学之四：整合 / 87
 一、整合的能力 = 设计师的创造能力 / 89
 二、整合离不开深厚的文化根基 / 93
 三、外来文化与本土文化的整合 / 98

课题六　当代西方设计创新赏析 / 105
 一、欧洲的现代设计 / 106
 二、澳大利亚的现代设计 / 117

绪论　设计的意义

教学提示

设计，从广义上理解，有目的的计划活动都应称得上是设计。史前人类磨制石器、钻木取火是设计，家庭主妇布置与整理房间是设计，销售员策划营销方案也是设计，商人投资一个项目同样也是设计……所以说，这种设计的定义其实涵盖了人们生活的方方面面，设计已成为人们的基本活动。狭义的解释则认为，只有那些具有创造性的活动才称得上是设计，例如建筑设计、发型设计、家具设计、服装设计、园林设计、室内设计等。这种设计的定义强调设计是一种专业化的活动，并且都能产生看得见、摸得着的物质产品。

设计自然是围绕人而展开的，服务于人们的生活需要便是设计的最终目的。所以，设计之所以被称为"设计"，是因为它解决了人在生活中遇到的问题。设计也是人所具有的能力，设计是从无到有的创造。设计的最终目的是创造出一个新的、有用的事物。

教学要求

介绍设计在日常生活中的存在形式，不同的设计类型所能够解决的不同问题，理解设计与艺术之间的关系。要求设计专业的学生学会观察生活，从小处着手、关注细节，并布置一些有针对性的作业，进行专业设计训练，培养学生的设计思维能力。

我们正处于一个设计创新的时代。

在我们的日常生活中,无论是衣食住行,还是吃喝玩乐,处处都弥漫着设计的因素。现代生活中没有人可以说自己的生活与设计无关,可以说,设计就像空气一样环绕在我们身边。

艺术+科学=设计,设计不仅是指艺术、科学和智慧,而且还是这些知识的综合应用!设计不仅是科学与技术相结合的产物,也是在一定时期内,人们的生存目的、生存环境、生存行为与生存条件相协调的产物(图0-1至图0-5)。

图0-1 设计是一种创造行为,在创造一种更合理的生活方式,同时,它也是一种文化。

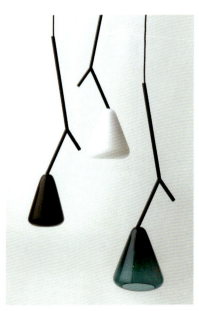

图0-2 灯具设计就是以人为本。没有"人"的考虑,设计师设计出来的东西就是无根之木。

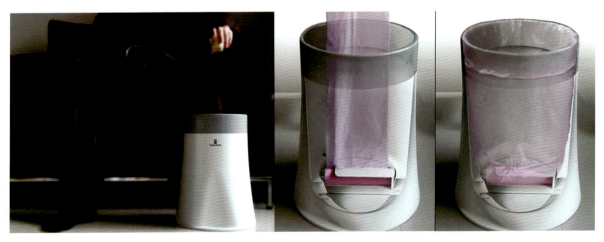

图0-3 垃圾桶设计。

图0-4 包装设计。将薯片桶包装设计为雨伞一样可打开的形式,方便取食与分享。生活即设计,只有认真观察生活,才有好的创意产生。

图0-5 家具设计。

塑料制品一般来讲可能让人感觉廉价,这或许是很多塑料产品表面要喷涂成金属质感的原因。比如手机的金属外壳其实都是塑料制品。可是塑料制品这种让人感觉廉价的材料通过技术手段,也能显示出高雅的质感,半透明塑料材质的苹果电脑机箱就曾风靡全世界,成为一种设计时尚。

工业设计是满足人类物质需求和心理欲望的、富于想象力的开发活动。设计不是个人的表现,设计师的任务不是保持现状,而是设法去改变它。

——亚瑟·普洛

一、设计是一种文化

北欧人认为设计是他们生活的组成部分,美国人则认为设计是他们赚钱的工具,日本人则认为设计是民族生存的手段。

设计是一种创造行为,它是在创造一种史合理的生活方式,它更是一种文化。

设计之所以被称为"设计",是因为它解决了人在生活中遇到的问题。作为室内陈设的主要设施,已不单纯是生活中的日常用具,同时也是一种物质文化和精神文化的载体(图0-6)。

虽然对于文化的定义有多种解释,但我始终认为文化是一种生存方式。文化上的可贵不在于"有"或"没有",也不在于"落后"或"先进",而在于是否有创造、是否与众不同、是否被世人认同、是否有持续的生命力。

图0-6 灯具设计。

就像欧洲的芭蕾舞与非洲的黑人舞蹈一样，不能因为芭蕾舞的难度大、技巧高而非议黑人舞蹈的存在价值，也不能因为黑人的原生态舞蹈体现出的一种生命力艺术激情而贬低芭蕾舞的艺术价值。正因为文化上的差异，它们才形成了自己独特的艺术魅力。每一个民族的文化都有其独特的个性，它都是世界文化整体的一部分，任何一方的文化都不能主宰另一方的文化，否则就显得滑稽可笑！

也就是说，我们不能仅仅以生产力的发展水平及其物质生活的发达程度来判断某种文化现象的"先进"与"落后"，更不能以我们自己的审美原则和审美习惯来评价与我们完全不同的文化环境中产生的文化现象。因而，我们应该对不同的文化保持一种尊重，用平等的而不是傲慢的态度来对待不同民族的文化。因为站在自己的文化背景和个人的好恶基础上去评价异国文化，很容易趋向某种文化殖民主义；同样，如果用所谓的西方"先进"文化来取代和统一世界各国民族的文化，那必将是全人类的灾难。

文化，从人类历史学的角度看，有原始文化、古代文化、近代文化和现代文化；从空间角度看，有东方文化、西方文化、海洋文化和大陆文化；从社会角度看，有贵族文化、平民文化、官方文化、民间文化、主流文化、边缘文化；从社会功用上讲，又分为礼仪文化、制度文化、服饰文化、校园文化和企业文化；从其内在逻辑层次上讲，又可分为物态文化、心态文化、行为文化与制度文化四个层次；从经济形态层面划分，又有牧猎文化、渔盐文化、农业文化、工业文化和商业文化。

在某种意义上说，我国古代的工艺设计体现的是儒、道、佛三位一体的思想，这些哲学和宗教思想极大地影响着文人士大夫阶层的审美意趣，对他们的生活环境、家具和日常生活用具有着决定性的影响。像儒家倡导中正平和，在设计中便要求合乎礼节次序，器物的造型也要符合中规中矩的范式。道家则崇尚超脱淡泊，在设计上便要求顺应自然法则，因而其器物的造型风格飘逸清雅。佛家讲究随缘朴素，在设计中便要求限制世俗欲望，其器物的造型样式力求简洁大方。

中国古代在青铜、陶瓷、家具、园林等设计上有相当辉煌的成就，是历朝历代的文人士大夫与能工巧匠在设计艺术中苦心经营的结果，可以说，是文化成就了中国传统工艺设计。

例如，我国明代的家具实际上是中国传统文人士族文化物化的一种表现形式，它比较突出地体现了中国传统文人士族文化的特点和内涵。因此，明式家具无论是在造型上、材料上、装饰上、工艺上都体现出传统文人士族文化的特有的追求，表现出一种自然而空灵、高雅而委婉、超逸而含蓄的韵味，透射出一股浓郁的书卷气。家具作为室内陈设的主要设施，已不单纯是生活中的日常用具，同时也是一种物质文化和精神文化的载体。

任何一个社会都是由政治、经济和文化三大要素组成的，但这三个要素在人类历史发展的进程中的构成比例、地位作用和相互关系却不尽相同。文化的要素就是知识的要素。而知识与资源、劳力等其他经济要素的区别在于，它不但可以重复使用，而且随着人类掌握运用的不断深化，其价值

不仅不会减弱，而且具有回报率不断递增的特征。所以，文化的发展又必然导致知识的丰富，它们永远都是成正比例地发展。它们的发展又推动了经济的发展，从而使整个社会向前发展。

构建我国工业设计的文化支点，是一项先进的、科学的系统工程。文化的核心是创造，它随着时代的进步与科技的发展，使许多传统工业社会的制造业变成了智力型的工业，知识含量的日渐增加，各种高科技的应用，促使一些行业的设计方式、生产方式在发生根本性的变化。例如：波音777飞机就是第一架不需要制造样机而生产出来的新型喷气式飞机，生产制造这个庞然大物，它的全部部件超过了400万个，而其中13万个部件都是通过外包式的设计和加工的。通过这种无样机制造的设计方式与生产方式，使得波音777飞机的速度和燃料效率比原来的要求还要高，这种全新的生产方式将来可以推广到汽车以及其他产品的制造上。

又如，耐克公司生产设计的运动鞋是普遍运动鞋价格的几倍，为什么呢？就是因为它的运动鞋中有知识的含量，运用了高科技。它不仅利用了流体动力学，又将空气动力学及人体工学运用到设计中，它不但穿着舒适，更可以帮助你去体育场上创造新的世界纪录，这便是设计的创新。耐克的创新不仅仅表现在设计与制造上，同时还体现在其生产方式上。耐克没有自己的鞋厂，但它与亚洲50多家鞋厂订有合同，耐克公司不需要亲临现场去管理，它只在本部遥控指挥，用工作站试制模具，控制质量，监督生产。这样，耐克一年的运动商品的产值达50多亿美元。因而，有人称耐克公司是最具未来性特点的公司之一。

由此可见，企业只有生产那些既能满足人们物质文化需求，又能满足人们精神文化需求的商品，才会有市场，才会有好的经济效益。而企业设计的产品越是具有独特的文化内涵和高科技，就越具有交流性和国际性，其价值也就越高。

我国的设计给人的整体印象是缺乏创意，或者说是创新意识不强，而模仿和再创造能力则是"出类拔萃"。近年来，我们不少设计就是依靠"一仿、二改、三创造"来制作"新产品"的。在这些产品设计中，多流露出欧美设计的痕迹或日本设计的风格，唯独看不到我们本民族文化的踪迹，这种设计表现出来的苍白，使我们的产品设计在市场竞争中显得软弱无力。

设计艺术是有着鲜明的时代特征的，它反映出不同时代、不同地域、不同民族的物质生产水平，以及人们的意识形态和生产方式。设计本身就是文化的产物，因为它通过特有的方式传达技术的物化美，也体现商品社会中文化的价值取向，它倡导设计师去开创人类新的生活方式与新的生活环境，以提高人们的生活质量，而新的生活环境、新的生活质量都要以大量的、新颖的产品来充实。

或许有人会不以为然，不就是一种普普通通的产品设计吗？何必要硬性地贴上"文化"的标签呢？其实不然，设计不仅是一种文化，它更是一种物化的状态，它是具有鲜明的民族色彩的文化形式，而设计师就是这种文化的创造者，他既要破除文化的神秘感，又要担负文化的使命感和神圣感。下面以美国的建筑与景观设计为例进行阐述（图0-7至图0-15）。

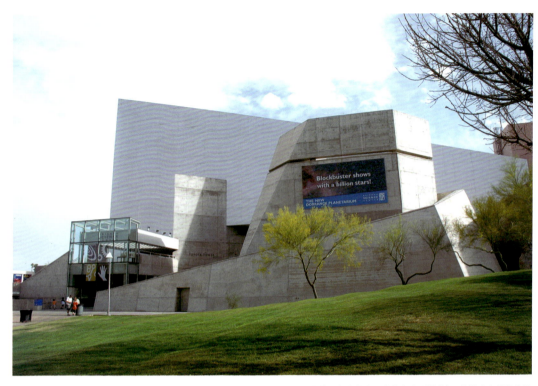

图 0-7 亚利桑那州立自然博物馆。亚利桑那州立自然博物馆好像一位星外来客,在向前来观赏的高人"问道",令观者肃然起敬的同时,也充分体验到其场景的幽深静谧、超凡脱俗,感悟到清澈澄明的禅心与空寂幽静的大自然的融合。亚利桑那州立自然博物馆占地广阔,气势雄伟,造型奇特而又富于变化,该建筑以清水混凝土建造而成,主体建筑以素色的大立面为基调,用斜块面构成其他辅助建筑形态,整个建筑造型与蓝天、草地、树木和谐统一,构成了一幅具有强烈乐感的动人画面。

图 0-8 这是亚利桑那州凤凰城内一幢木质结构的建筑,不涂油漆,无门、无窗、无墙,甚至就连木条搭建的半弧形屋顶竟然也是透空的,既不防雨又不遮阳,我无法揣摩该建筑的使用功能,但整个建筑给人的感觉就像是一个心地澄明的人,有灵性,有觉悟!

图 0-9 亚利桑那州印第安人博物馆。此博物馆位于市郊，馆前有一片大大的圆形草坪，草坪的外围环绕一条白色的圆形道，可以一直走到圆形草坪的中央，这或许是印第安人祭祀的宗教场所，它与后面白墙红瓦的博物馆主体建筑浑然一体、相映成趣。

图 0-10 美国现代工业设计在极简主义中明显体现出老子的"有与无、虚与实"等辩证思想，以及"动与静、刚与柔"等概念。"有无相生，难易相成，长短相形，高下相倾，音声相和，前后相随。""曲则全，枉则直，洼则盈，敝则新，少则得，多则惑。"这些思想对具体的产品设计实践都具有重要的指导意义。运用极简主义设计风格设计的家具称为极简家具，其典型特征是：线条简洁，不带太多曲线条，善用直线，造型简单，富含设计或哲学意味但不夸张；其次是色彩简单明快。极简家具的色彩比较单一，反对烦琐的花纹，色彩都致力于能将纷繁复杂的现实生活在家居设计中简化到最终。

图 0-11　纽约的现代橱窗设计似乎是从禅宗冥想的精神中构思而来的,它剥离了一切不纯净的元素,还原一种真实质朴的自然之气。凡肉眼能看到的都是最为简素的,因为过度的修饰会损耗事物的精气。橱窗背景的翠绿色、清晰可见的竹片架、随意的模特形态,无不呈现出最原始的本色之美,洋溢天真、淡泊之气。橱窗设计精炼、简朴、纯净,而且耐人寻味!

图 0-12　简素设计意味着表现的单纯化,简素其所表现的是内在精神。所谓简素,并不是轻视华丽,而是超越华丽。简素是一种雅致,在干净、淡雅之中渗透着生活的情趣和内涵。美国的设计多选择那些天然的、健康的材料,为的是保留那份纯净、自然与朴实无华的装饰。

图 0-13　在旅途中,时常会被充满灵性的建筑设计所陶醉,即便是一尊不起眼的雕塑、一段白色的墙、一张奇特的遮阳伞、一个园林小品、一个普通的建筑天篷都会激发你的好奇与想象,在欣赏美的同时,生出许多美丽的遐想。

绪论 设计的意义

图 0-14 美国的设计有时是超逻辑、超理性的，只有那些真正有见道之心的人才能领悟它的妙处，知道它的用心良苦。艺术家将日常生活中司空见惯的物品以非正常的比例放大，小题大做，同样给人耳目一新之感。美国的建筑与雕塑艺术，喜欢以小见大，为城市景观带来一道亮丽的色彩。

9

图 0-15 从寂静的烈士陵园到喧嚣的商业都市,人的生命从出生到死亡、从辉煌到落寞,无一不是一种瞬间幻象,尘埃落定,一切又都归于零,绚烂至极,归于平淡,总要回到日常的状态,反映了人生的一种空相——人生如梦。

早在 20 年代,美国建筑师就开始逐渐从传统的建筑材料转向新的建筑材料,特别是金属与玻璃。建筑师们就设法通过装饰的方式来使用新材料。因而,也使得源自于法国的"装饰艺术"风格在美国得到广泛运用,美国的"装饰艺术"风格越来越强调工业化的简单几何特征,采用众多的曲折线条和形体结构,它从早期流行的流线型运动中吸取养分,形成具有时代感的建筑风格。使"装饰艺术"风格更加具有大众化的特点,设计的项目也开始越来越多地转向公众服务性建筑。

在当今西方许多发达国家,都在采用既经济又美观的材料,既简单而又朴素的设计理念,大力提倡环保、健康、简朴而实用的校园建筑,而我们却在"大手笔创品牌、大气派争特色"的华丽口号的盲动下,一步一步地使校园建筑设计走进误区,其突出表现是:过于重物质而轻精神;过于重

科技而轻人文；过于重表面而轻内涵。近十年来的"大学圈地"运动，其势头并不逊色于十几年前的"开发区圈地"运动，一所新的（或合并）大学占地数千亩已非稀奇事，尽管在校园建筑上规模很大（动则几十个亿），各大学竞相攀比，花几千万元建造大学校门的新闻屡见不鲜，但是在校园美化、设计的创新、体现校园建筑的人文关怀上，却是乏善可陈！

二、艺术是为我，设计是为他

有人这样来阐述艺术与设计的关系："艺术是为我，设计是为他。"这表达了艺术的自我意识、创造意识、个性意识的意义。但是设计的技术性、工艺性、协作性更体现了为他人设计的意义和产业制造的意义。不管是为"我"，还是为"他"，艺术与设计，它们都不是独立的个体，而是一个事物的两个方面。这种关系就如同电脑主机与显示器一样，共同协作才能完成操作的使命一样。

设计是不能只凭感觉来做的，它要考虑各种因素，要寻找最佳的表达方法，要把自己的感觉表现出来，使其成为大众能够接受的、有效的视觉语言。其实，设计就是沟通，就是传达。而纯艺术则是表现，是创作。所以说，初学设计者第一个要明白的问题，就是设计不是艺术，但又与艺术有着密切的联系。

设计是为人而设计的，设计的最终目的是满足人们的生活需要。这条规律使得设计师有别于纯粹的艺术家和纯粹的工程师，命运注定他们就是带着镣铐而舞蹈。而产品的艺术性其实又是一种综合性的概念，它不仅包括产品的造型处理、色彩处理、纹饰处理与视觉效果相关的结构处理、纹理效果处理，还包括人的触觉、听觉等综合感官效果的处理。

自工业革命开始以来，造型艺术伴随着大工业生产技术和艺术文化的不断融合，并在20世纪初凝聚为工业设计，并作为一门独立完整的现代学科得以确立，工业产品设计才成其真正意义。而产品设计就是对工业产品的功能、材料、构造、工艺、形态、色彩、装饰等诸因素从社会、经济、技术等方面进行综合处理，既要符合人们对产品物质功能的要求，又要满足人们审美情趣的需求。当然，我们在对工业产品进行外观设计时，不仅要研究工业产品制造的可能性、操作时的可靠性、经济上的合理性、形态表现的艺术性等，同时还要研究工业产品对社会的价值、对环境的影响、对人的生理和心理的作用。当今科技越来越发达，工业化程度越来越高，生产能力也越来越强，民众对产品已不再仅仅满足于"使用"的简单要求。

诚然，设计的美学理念应遵循人类基本的审美意趣。诸如产品造型的对称、韵律、均衡、节奏、形体、色彩、材质、工艺……凡是我们能够想到的审美法则，似乎都能够在设计中找到相应的应用。

设计是人类创造的物化形态和一种造物艺术,它如今已成为一种综合的艺术语言。作为人类造物活动的延续和发展,同样是一种艺术文化。在技术手段上,它拥有以往任何一个时代都无可比拟的现代工业文明;在审美精神上,它又是人类创造力与文化传统的延伸与发展。于是,工业设计将人类完善自己制造产品的努力,从个体性的劳动转变为专业化的社会性劳动,变为运用社会的宏观力量控制和优化人类生活与生存环境的浩大工程。这就意味着,人类已不满足于将生产力的发展仅用于从自然中获取财富;人类已觉悟到并有意识地运用现代工业技术和艺术手段去拓展文化生活中的精神空间,以求得人类自身的不断完善。因此,一方面,设计必须依赖具体的文化环境;另一方面,设计本身也在创造文化。设计的本质也就是用艺术的语言(造型语言)体现造物文化,在艺术造物活动中,艺术因素是一种本质的要素,它的存在实际上是将使这种造物更具文化的意义和深刻性(图0-16至图0-23)。

设计师要学会发现,获得灵感的基础是信息、知识与经验的积累。每个设计师都有不同的擅长,这样才使设计作品丰富多彩。面对一个设计问题时,要考虑寻找自己最能发挥的解决方法。而且要做就要做到最好,不可太随意。设计不仅仅是一个想法的问题,也是一个制作的问题。将两者有效地结合,才能设计出好的作品。

图0-16 悍马汽车海报。一张海报,必须要明确地告诉观众想表达的内容,如果它是一个形象,它要真实地传达它的特点与作品的内涵。

图0-17 灯具设计。金属艺术作品只是材料的表现、形态的变化,艺术创作以观念为先。

图0-18 坐具设计。利用材料的特性，设计出能与使用者互动的产品，它以使用功能的方便为先。每个材料设计都有自己的语言。风格不应该只是一种死板的美观的外表，而应该利用它来表达自己的设计思想。

图0-19 油漆刷设计。

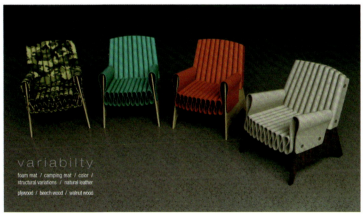

图0-20 家具设计。设计师要考虑如何来观察与表现生活，运用比喻与象征、烘托和对比、疏密与虚实、主题和节奏的关系，体现产品的美感。

图0-21 家具设计。设计有时就像是在做游戏，或者是在解一道数学难题。答案不是目的，关键是将以往生活中积累的点点滴滴拼凑起来，使别人看着它们就会觉得非常有意思。

图0-22 灯具设计。金属材料其光洁的表面、闪烁的金属光泽、干净整洁却显得冷漠的外观，给人一种高科技感，有时也会给人一种神秘、高贵之感。

图0-23 塞尔维亚设计师Damjan Stankovic和Marko Pavlovic共同设计打造的液体时钟，时间由流动的液体显示，将时间如流水一般展现出来。

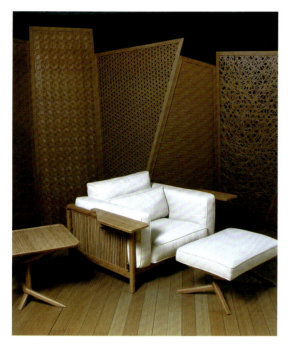

图 0-24 椅逍遥。这款单人沙发获得了 2016 德国设计奖。方形软垫与竹条线性造型、骨架基础形成了一个有趣的和谐对比。侧桌板可放置眼镜、书籍、杂志、手机或平板电脑。这款沙发满足了现代使用的需求，但整体上仍传承了中国传统简洁典雅的审美。

一个巧妙的好"设计"，不仅要解决问题，还要赋予产品人性化的东西（图 0-24）。

设计的创新有着不同的含义，它可以是改良性的设计，也可以是原创性的设计。但无论如何创新，只有原创性的设计才会在商品的海洋中闪烁出与众不同的光芒，为人们的生活带来便利。

原创性的设计是有自身审美规则的，如果离开了市场客观的依据和消费者的需求，那么这种原创性的设计只不过是空穴来风。可以说，原创性的设计是依托于市场规律的，正是残酷的市场竞争和适者生存的法则造就了这一审美趣味。

三、设计是一种资源

在人类未来的生活方式的创造中，设计是一种智力资源，它以那些有着生动灵活的、充满新锐的创意，引领我们去触摸、去追求一种更高品质的生活，为平淡的生活增添一份温馨的色彩，给人以人文的关怀！

好的设计是现代企业产品的灵魂，好的设计能为企业带来可观的经济效益。

例如四川的涪陵榨菜软包装设计（图 0-25），则是成功的例子。二十多年前涪陵榨菜的包装材料用陶瓷，既笨重又易碎，陶瓷破裂后，空气进入后又易变质，在运输过程中不仅成本上升，损耗也极大，这些因素曾一度令涪陵榨菜滞销而濒临破产。然而，一种新型的包装材料又使涪陵榨菜起死回生，峰回路转。横空出世的真空包装袋将涪陵榨菜化整为零，由以往的团块状切成丝条状，巴掌大一包，不怕挤、不怕压、还不怕摔，大大节省了运输成本，真空包装的四川涪陵榨菜不仅得到了老百姓的青睐，也给出外旅游的人们带来了方便。

欧乐 b 公司曾投入 7000 万美元的开发费，设计出一

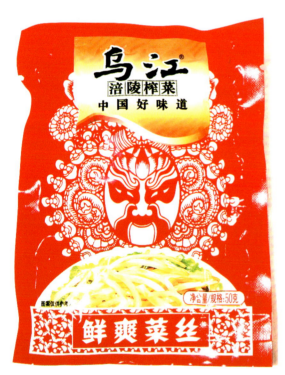

图 0-25 涪陵榨菜软包装设计。

款新型的牙刷，并获得23项专利技术。这种牙刷在市场上一上市，尽管价格上高出普通牙刷的2~3倍，但由于造型上的新颖，使用功能上的舒适，欧乐b公司的产品在销售业绩上始终独领风骚。

台湾宏碁电脑公司不满足于现有的几款产品，于是花费150万美元的高价，聘请美国的设计师开发出一款的新电脑产品，新产品刚一经面市，便好评如潮，销售额也是大幅度地攀升。

日本早期风扇的颜色均为黑色，到20世纪五十年代销售却很不理想。当时有一位设计师提出何不将风扇的颜色改变一下呢？于是，他建议老板将风扇的颜色换成白、浅灰、浅蓝、浅绿等系列，老板采纳了设计师的建议，试着将风扇的颜色做了改变。未曾想，浅色的风扇仿佛带来了一股清凉之风，一下便风靡了日本整个市场。

从以上几个案例充分说明，设计不可能独立于社会和市场而存在，符合价值规律是设计存在的直接原因。如果设计师不能为企业带来更多的利润，相信世界上便不会有设计这个行业了。

所以说，设计不仅是科学与技术相结合的产物，也是人们在一定时期内的生存目的、生存环境、生存行为与生存条件的协调关系。

十多年前"联邦椅"的横空出世（图0-26），无疑给工业设计界带来一束亮丽的光彩。"联邦椅"作为领导家具潮流的中国本土原创家具，风靡全国，为企业带来高额的利润，产生了神话般的轰动效应。"联邦椅"之所以获得成功，就在于它定位准确的设计文化与创意，它的造型既有传统的厚实和沉稳，又不乏线条的流畅和色泽的明快。它的结构看似简单，在功能上也不见奇妙之处，却无不流露出文化的张力与艺术的感染力；在选材上，巧妙地利用中国人对实木家具的情结，迎合了当代人对传统文化追求。"联邦椅"已成家具业一个文化创新的典范，它的成功是因为找到了相应的文化资源作为支撑点。

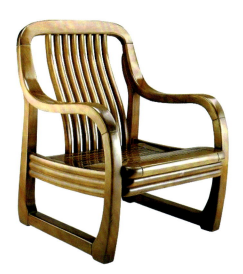

图0-26 联邦椅

四、设计是一种创造

现代社会已进入一个设计和创造力的新时代，现代人热衷于购买设计新颖、性能超凡的产品，以满足人们日益增长的物质与精神需要。而设计便是创新，如果没有创造，产品就会失去生命，如果缺少发明，设计也就毫无价值。人的需求是设计创造的动力，可以说，我们又正处于一个设计创新的时代。

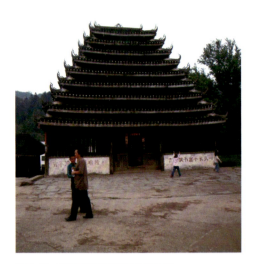

图 0-27 广西三江侗族自治县马胖古楼。

图 0-28 矶崎新设计的日本埼玉县乡村俱乐部，主体建筑明显吸取了中国侗族村寨马胖古楼的造型，但是它看上去更精致、更理性、更现代。

然而，设计又不应该只是为一小部分人的短暂物质享受服务，更应着眼于全人类的利益。许多具有社会责任感的设计师开始逐渐关注所有的社会群体，而不再仅仅是发达地区的富裕阶层；他们开始将自己的设计原则建立于人类的广义的生存之道上，而不再帮那些为了眼前利益牺牲整个地球未来的人助纣为虐；他们对设计作品评判原则的中心正逐渐从物质层面的便利、快速、科技、耐用、舒适，转向精神层面的人文、自然、个性化、手工感，并试图引发人们长远的思考。

以往提及消灭害虫的方法，人们马上就会想到施放农药、喷杀虫剂，可是当喷出大量的化学药剂时，不但杀死了害虫，还污染了环境，并使蔬菜瓜果中残留大量农药，给人们的生活与生命带来了危害。荷兰的一家蔬菜公司却反其道而行之，采用一种益虫吃害虫的构想，即在蔬菜温室大棚内放置一台探测仪，测出该温室内的害虫数量，然后到专门生产益虫的工厂购买数倍专吃害虫的益虫投入大棚内，由于害虫寡不敌众，最终被益虫一扫而光。这种绝妙的构想真可谓一举数得，既减少了污染（不用化学药剂），又保证了蔬菜瓜果的天然、洁净，而且还发展了一个相关产业——益虫生产。这称得上是一种全新的创造，是大手笔的设计，一个好的创意的确能够给人类社会带来福音。

在日本某地有许多储存了几十年甚至上百年的旧木酒桶，以往都被人丢弃或当柴烧，某家具公司偶然发现它们并加以利用，使这废弃的木酒桶成了家具的上好木材。他们的具体做法是：先将木酒桶拆开，将弯曲的木板条进行热压处理，然后，将压平了的木板条拼成板材，进行抛光，上漆等工艺处理，成了桌、茶几、长椅等家具的面板。利用旧木酒桶做的家具不仅造型美观，而且成本低降了35%以上。意想不到的是由于木酒桶长时间被酒精渗透、浸泡，制造出来的家具竟然从未发生蛀虫现象，这真是歪打正着！所以说，设计不仅仅是指艺术、科学和智慧，而且是这些知识的综合应用（图 0-27 和图 0-28）。

现如今，工业设计已从以往单调的机械化造型转向具有语意化、人性化的造型设计，并力求使造型简洁，设法减少空

间、减少材料的浪费和消耗，使产品能耐久和持续使用，科学的设计理念不仅需要设计师更理性，还需要新兴科学和技术的融入，同时具有广泛的社会性。

在现代建筑方面，环保设计的观念显得尤其重要，回归自然的呼声更为强烈，现代建筑艺术大多体现人对自然的崇敬。然而，一些所谓的"现代建筑"则漠视自然，滥用建筑材料，不仅给城市带来视觉污染，而且破坏生态平衡。如在西班牙马德里的一座大型建筑物上，外墙用玻璃幕墙装饰，大片玻璃幕墙将蓝天溶入其中，一群在空中自由飞翔的小鸟误将玻璃幕墙当作天空，纷纷撞墙折颈而死，使得大厦底下死去的鸟儿堆积如山。这种设计是不可取的。

在西方一些国家，人们的消费观念也发生极大的改变，已经出现许多新的绿色消费群，而且，这些绿色消费群的人数每年以20%的数量递增。他们在购商品时，拒绝购买受到保护的动、植物制成的产品。购物时他们不光考虑商品的使用价值，而且还要考虑商品的环保、回收等一系列的问题。如：纯棉的服装穿着虽然十分舒适，但由于种植棉花需要使用大量的杀虫剂、化肥，所以纯棉的制品也许是破坏环境的非绿色产品。

设计师应具有环保设计的观念，这是现代设计师应有的良知和责任。在设计中来表达现代与传统的统一、设计与生产的调和、生产与消费的默契、生活与生态的和谐。必须经常提醒自己：我的设计会不会减少人类带给环境的压力？能否保护自然资源？能否抛弃不切实际的设计？是否是民众真正需要的产品设计？是否能用少量能源而发挥更大的功能，是否能保护不再生资源？……

设计师要为人类的利益而设计，这个利益是长远的、全面的，而不是片面的、短暂的。或者是顾及这一面却又忽视另一面，或是当代人受益将来人遭难。目前市场上大量销售的一次性商品，从设计角度来看是可取的，因为它为人的生活带来了方便，同时也给企业带来利益。但是，如果从"健康设计"的理念来看，从人类长远的利益、未来的生存环境考虑，一次性的消费品又是有害的。

多年来，人们对清新的空气、纯净的水源、无污染的环境都习以为常。但是，人们眼前的这些生态环境都已发生了急剧的变化，虽然造成被污染的河流、有害的空气的因素很多，但是细想一下，我们设计师对这种环境加速恶化状况其实有着不可推脱的责任（图0-29）。

我们人类经历了从惧怕自然、征服自然、贴近自然三个阶段，近年来的工业与设计的变革，人类生活已经发生了重大的变化，人类的生存条件与环境在许多方面有了重大的改

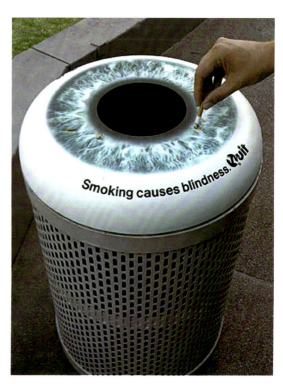

图0-29 垃圾桶盖设计。设计师巧妙地将人的眼球作为垃圾桶面板，提醒大众吸烟对眼睛的危害程度。

善，但同时人与自然的关系也遭到极大的破坏。人类除了要面临能源危机、生态失衡、环境污染等诸多问题外，甚至还得面临人类自身的生存问题。频繁出现在国际上的一个名词——"可持续发展"，说明人类能否长久在地球上生存已成为全球面临的严峻问题。在设计理论界已有人提出"适度设计，健康设计"的原则，试图给设计行为重新定位，以防止工业设计对生态环境的破坏，防止社会过于物质化，防止传统文化的葬送和人性人情的失落，防止人类异化，让人类过健康的生活。正如国际工业设计协会联合会主席彼得先生所言："设计作为人类发展的一个重要因素，既可能成为人类自我毁灭的绝路，也可能成为人类到达一个更加美好的世界的捷径。"

设计师今天所担负的使命比过去任何一个时期都艰辛，他们必须面对许多新问题：要关注产品设计→生产→消费的方法和过程；要有效地利用有限资源和使用可回收材料制成的产品，以减少一次性产品的使用量；还应从材料的选择、结构功能、制造过程、包装方式、储运方式、产品使用和废品处理等诸方面，全方位考虑资源利用和环境影响及解决方法。在设计过程中，应把降低能耗，易于拆卸放在前位，使材料和部件能够循环使用，把产品的性能、质量、成本与环境指数列入同等的设计指标，使更多无污染的绿色产品进入市场。

下面是当代德国汉诺威国际设计大奖赛的10项评选标准，相信对我们的设计师会有诸多的启发。

（1）实用性。

（2）安全性。

（3）具一定寿命和效力。

（4）人机要求。

（5）设计与工艺的创新。

（6）与环境和谐。

（7）环境的因素。

（8）使用与功能上的视觉化。

（9）高品质的设计。

（10）感官与智力上的刺激。

小结

设计是为人而设计的，设计的最终目的是满足人们的生活需要。

在人类未来的生活方式的创造中，设计是一种智力资源，设计是一种创造行为，它是在创造一种更合理的生活方式，它更是一种文化。文化更是一种生存方式。

习题

根据自己对生活的感受，简述设计文化的表现特征。

课题一　小处着手

教学提示

现代设计崇尚"以小为美"的设计理念，这类产品的小型化、标准化、多功能化，恰好又顺应了国际上倡导的节约能源、合理利用空间和保护生态环境等绿色设计潮流，符合了国际市场的需求，使"以小为美"的产品设计得以风靡世界。设计中的这个"小"便意味着创造、意味着智慧，也就意味着美！

教学要求

培养学生观察生活细节的能力，尤其是对自己身边的事物，提出问题并进行新的改良，从小处着手，关注细节，学会思考。

膝上厨房操作台这个创意是专门为家庭主妇设计的。现在一般是白天上班，下班回家后还要做饭，非常辛苦。这个贴身切菜板可以让家庭主妇坐着准备将要下锅的菜。用它我们可以完成很多工作。例如：剥皮、切菜等，而且整体形状符合人体工程学，可以很轻松的放在腿上，而且很稳当。这样家庭主妇就可以坐着完成这项工作了。同时也适合懒人一族，例如，想一边看电视，一边干活，互不影响，如图1-1所示。

日本的垃圾分类很早就实施，可燃、不可燃、玻璃等，分类彻底又仔细。一般家中厨房或是洗衣阳台间都会置放一个隔了好几层的分类垃圾桶。甚至在客厅，也要放一个分类垃圾桶（图1-2）。

设计师通过婴儿床得到的灵感，表达了爱护书籍应该像爱护自己孩子一样的思想，如图1-3所示。

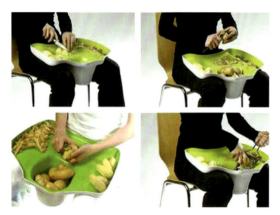

图1-1 贴身切菜板。

图1-2 比如放在客厅时，其中一个就可当作丢去普通垃圾的垃圾桶，另一个则可当作纸类的回收垃圾桶。因为大部分的人会在客厅间读一些寄来的广告纸、信用卡、水电等账单，看完后不需保存的广告纸或账单封套就可顺手丢在另一个分类垃圾桶当中了。

图1-3 创意书架。

这款切菜板采用硅树脂做原料,可以方便地折叠,但是硬度也足够切菜之用,只需折叠一下,切好的菜便会乖乖地进到锅里去,非常方便(图1-4)。

这款环保立体式垃圾桶设计得很简便。它具有非常灵活的框架,可以根据袋子的大小而改变它架子的大小,所以这个架子从设计上来说是适用于所有的塑料袋(图1-5)。这是一个简单但不缺乏创意的设计。

在普通的胶带上印上日期就成了这样一款胶带日历。不仅可以用来封箱、粘贴,还能够随手在相应的日期上记下当天要做的事情,如图1-6所示。所以,设计是为了一定的沟通和传达目的而做的,使用的所有元素应该都有实际的根据和充分的理由,设计的存在不是为了炫耀设计造型如何好看,而是它能够解决哪些问题。

图1-4 创意切菜板。

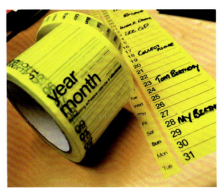

图1-6 记事胶带。

图1-5 立体垃圾桶。

古人云:"勿以恶小而为之,勿以善小而不为。"设计也是如此,有的设计师认为只有能吸引人们眼球的大项目才称得上是设计,才能体现出设计师的水准。对那些不起眼的小设计项目则不以为然,认为这是小儿科的东西。其实设计没有大小之分,只有高下之别。20世纪末全球评选出当代最具影响力的十大发明,位居榜首的不是电视机、VCD、电脑等产品,竟然是普通的不能再普通的拉链!这或许会令人大跌眼镜,但只要细想一下,这种排列也不无道理,别看这小小的拉链,它在我们的生活中却是随处可见。小到钱包、提包、鞋帽、服装等日常生活用品,大到临时救护帐篷、简易的难民房等,这小小的拉链被广泛地运用于工业、农业、医疗、军事、国防、科技等领域,为我们的生活带来了极大的便利,谁能小瞧拉链的功劳。

古人云:"大事必成于细。"伟大的事业是靠许多细小而完美的工作累积而成,同样,一些宏伟大业的失败也是缘于细小的工作失误。如美国航天飞机"挑战者"号的失事,便是由于某个机械设备中的一枚螺丝没有拧紧而导致。

设计的创造力也是一种思维能力,它并不是漫无边际、天马行空式的狂想,而是能提出问题、解决问题、创造新事物、帮助人适应环境的能力,如图1-7和图1-8所示。

设计是把一种设计、设想与问题解决的方法,通过视觉的方式传达出来的活动过程。如图1-9所示的一次性水杯设计,水杯的外边被热压成竖线,使其具有良好的隔热性,可防止手被烫伤,不论水温多高,都可以捧着它四处走动,在满足使用功能的前提下,又融入了人的情感体验,实现了人与产品的互动。

决定一个设计作品质量的往往是它的细节,例如材料的选择、工艺的构造、颜色的差异等。这些细微的差别在作品整体的表现上起着相当大的作用。无论一个设计的想法有多好,如果制作粗糙,便会失去魅力。另外,如果我们要求自己注意这些细节和它们的影响,很可能会从中发现一些新的设计灵感和方向。

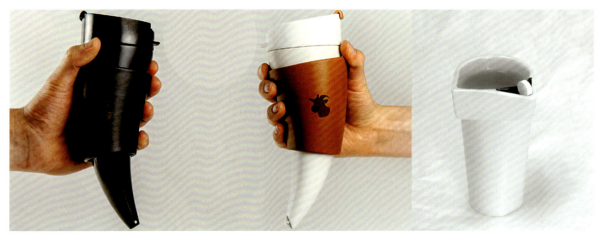

图1-7 杯子设计。

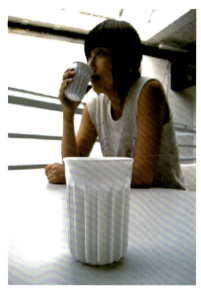

图1-8 所有设计必须是符合人的需求的,"需求决定"这个观点是设计与生活关系的主要核心。

图1-9 一次性水杯。

由于人的个性是千差万别的,所以与之相对应的产品设计也必须是多样化的,以满足人的不同需求,使其真正成为人们获得新的生活方式和生活风格的物品。换而言之,不同产品所包含的文化功能,应尽可能地涵盖所有的生活风格。它对消费者而言,不只是将产品理解为简单可用的物品,同时还是表达个性以及渗入这个时代的新技术、新文化、新观念的一种信息载体,是一种被物化了的对新的生活方式和观念的追求,如图1-10至图1-13所示。

图1-10 垃圾桶。垃圾桶伸出的耳朵用来放置垃圾袋和做提手。

图1-11 按压圆珠笔。笔芯从笔杆中凸起,写字时的自然握持将使笔芯伸出,即可进行书写。

图1-12 吃勺子的杯子。杯子的底部开一小口,便能将杯子安放妥当。

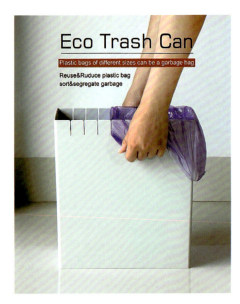

图1-13 垃圾桶。将垃圾桶的边缘开多个口使得垃圾桶可以适应不同大小的垃圾袋。

现代的产品设计越来越多地被消费者的多样化的需求所左右。使得产品相互之间的质量、价格差距日渐缩小,求新求异的设计样式的竞争日益增强。这种消费与需求的多样化对现代设计和生产提出了新的要求,产品由原来的重厚、顾长、庞大、标准化演变为轻薄、浓缩、矮小、个性化,新技术的不断涌现,尤其是电脑辅助设计与制造,以及柔性生产法的引进,不仅可以使产品能迅速更新换代,增加品种,同时又可以小批量生产,极大地满足了不同消费者的需求。

一、小题大做：注重细节的日本城市建筑与景观设计

日本城市建筑、园林和景观设计对细节的微妙处理，可谓是无微不至！人性化、个性化的设计在日本随处可见，即便是餐馆一处不起眼的园林小品、街市中的小栏杆、住宅里的小围墙、洗手间与电梯内残障人士的专用设备、机场候机室免费的手机充电设备等，无不体现出设计者的良苦用心，这看似微不足道的细节设计，对提高城市整体环境质量起着不可忽视的作用（图1-14至图1-16）。

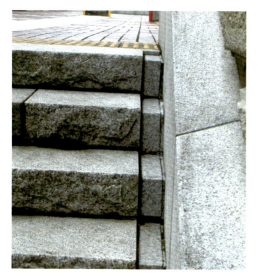

图1-14　东京街头的台阶设计与我们的并没有多大的差别，唯一不同的是他们在台阶两边各凿出了十几厘米的槽，这样一来，下雨天，雨水就会顺着小水槽流动，使台阶上不积存雨水，方便路人行走。

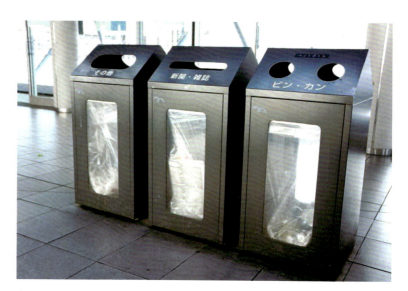

图1-15　这个干净整洁的不锈钢箱体，竟然是专为日本市民收纳垃圾使用的。

图1-16　成田机场。机场候机室内设有自动售卡机、兑换零钞机、免费的手机充电设备等，无不体现出设计者的良苦用心，这看似微不足道的细节设计，对提高机场整体的环境质量起着不可忽视的作用。

这种"大处着眼,小处着手"的设计理念,令日本的设计不仅有广博之美,也有着精致之美。日本的城市环境设计非常重视环境中各种细节的处理,许多环境细部以及相关的服务设施等都考虑得非常周到、详尽,这些不起眼的细节设计不仅给人们的日常旅途带了方便,而且提高了城市整体环境的质量,使每一个初来日本的人感到舒服和便利。无论是城市绿化、铺地、建筑的立面、公共场所的座椅、无障碍设施、广告、标志,甚至是公共场所的卫生设施,都能成为一种别致的景观。这是因为从造型、构图到材料的质感、颜色都是经过精心设计的,看不出一丝的随意,我们很难从中寻找到明显的瑕疵。与此同时,优质的施工和精致的制作,更使这些设计具有了更强的表现力。日本人的这种精致有时带有些许痴迷、癫狂之状,其施工质量精细程度不亚于精美的工艺品,可谓是登峰造极!使我们常常会忽略其设计的高下,而专注其高超的施工技术和工艺水平,令人赞叹不已(图1-17至图1-28)。

美秀美术馆的主体建筑设计创意源于日本传统的寺庙建筑形态,贝聿铭突破传统模式,创造性地运用现代科学技术和现代设计理念,以新颖的铝框架和玻璃天幕等现代材料,去取代传统寺庙的芭茅草葺等天然材料,并用暖色调的石灰岩替代传统的木材,这些建筑材料的转换,令其设计既有东方古典的韵味,又有西方现代主义风格,体现出设计师的一种博大精神境界和高尚的灵魂魅力,以及深邃的思想感情,如图1-29至图1-31所示。

图1-17 简约风格的酒吧店面设计,现代设计倾向于用尽量少的元素,来创造一种能激发人们想象与沉思的不寻常的场所。

图1-18 名古屋商场。内装修设计,锃亮的不锈钢与粗糙的石材形成强烈的质感对比。

图1-19 施工精良的马路与台阶。对身陷于狭小孤岛又时常遭受众多自然灾害的日本人来说,危机感和紧迫感是与生俱来的,因而他们养成了干任何事都勤快而仔细的习惯,这种一丝不苟的认真精神,似乎成为日本社会的一种习俗,不需要谁倡导,它自然而然地在日本人血液中流淌。

图1-20 城市的酒馆既要守住传统,又不拒绝现代设计。

图1-21 某寺院外墙。和式建筑在材质的运用上有着朴素的美学观:"忠于材料的本性,呈现材料的品位",人的灵感不是向外求学、"拾人牙慧"得来,而是靠自己体会得来,靠的是"悟"。

图1-22 某寺院外。有时,简朴所透射出的禅学中纯净意象之美,是其他喧闹、繁杂、耀眼的物体不能替代的,因为它表现的不仅是自身的价值,而是如何与周围环境协调与统一。

图1-23 东京新都厅前的现代雕塑。现代艺术已深入日本人生活的方方面面,同时也扩大了他们对美的感受力和创造美的热情。

图1-24 新宿一酒吧招牌使用的是酒瓶的软木塞。

图1-25 广告牌与园林小品和睦相处,日本现代设计善于将传统视觉语言和民族性格的现代视觉语言相结合,使设计中所有形态和色彩都在发挥各自的作用。

图1-26 日本现代建筑伊势美术馆——和风依旧、禅意袭人。日本的设计善于强化造型的视觉张力,加强视觉元素的对比力度,在平衡中找对抗的力量感,对人们的视觉形成冲击力,造成既熟悉又陌生、既传统又新颖的视觉感受。

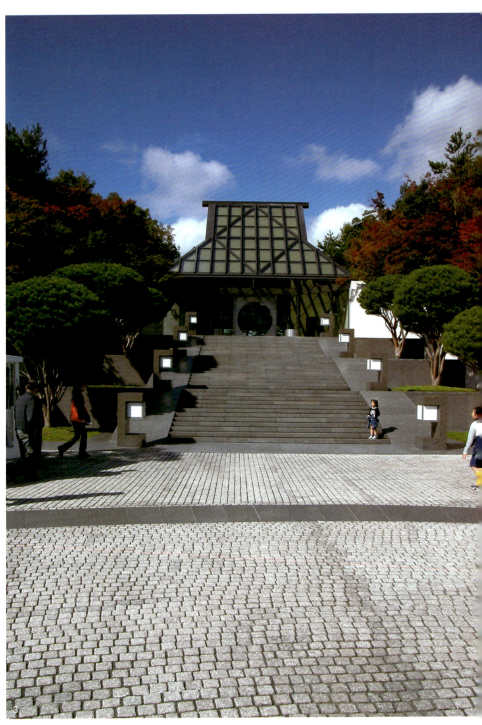

❶ 图1-27 京都车站台阶。将台阶的石材处理成光洁与粗糙两个面，粗糙的面给路人行走不易打滑。

❷ 图1-28 日本胶囊型旅店是由日本建筑师黑川纪章设计，外观就像积木的层层叠加，每块积木为一个单元，内有电视机、收音机控制盘、按键式闹钟、电话等物品，大小只有高一米、宽一米、长两米。这种胶囊型旅店是沿袭了日本茶室的收缩空间的概念。

❸ 图1-29 贝聿铭设计的美秀美术馆。"美秀美术馆其构造技术的精巧，无论是一个小的构造部件，还是革新性的排水系统，都创造出轻松开放的气氛，它与周围的自然环境和谐在一起，具有构造美和艺术美的气质。"（国际构造工学会评语）

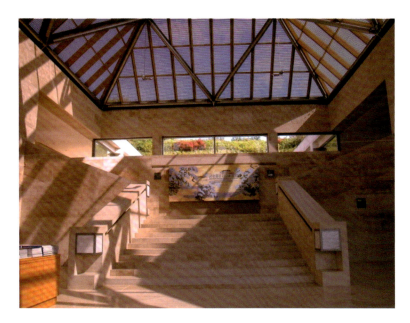

图1-30 美秀美术馆大厅。屋顶几何形的天窗,透明而光亮,它不仅将明媚的阳光,温暖的照在参观者的身上,也使大厅充满迷离的光影效果,令建筑产生一种迷离的色彩,它凭借阳光阴影明暗的变化,使这个山中美术殿堂产生出一种虚无缥缈的幻境。

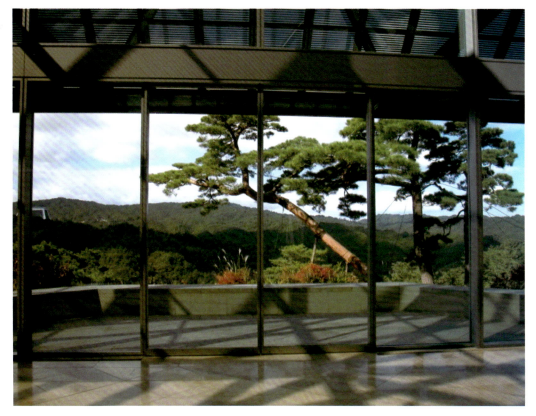

图1-31 美秀美术馆的休息厅。贝聿铭创造性地将平面的日本屏风画,转换为立体的建筑空间概念,这真不愧是大师的手笔!

二、日本设计中的浓缩意识

日本是一个狭长地形的岛国，由于缺乏大陆国家那种辽阔的疆域与宏大的自然概貌，周围接触到的多为小规模的景物，在温和而潮湿的海洋性气候中自然形成了日本民族的纤细感觉，素以娇小纤细为美，并且岛内的民众特别关注四季的气候变化，一片落叶、一片雪花都要引发人们无尽的遐想。加上日本人居住空间的狭小，使他们在日常生活中普遍钟情于"轻、薄、小、巧"的器物，这恰好也反映出日本民族崇尚禅宗的谦虚品德和神道教的朴实美学（图1-32至图1-45）。

图1-32 日本园林。低矮的屋顶，窄小的拱桥，散乱的樱花，构成了日本独有的民族风情，于寂静中寻求永恒的世界，呈现出禅宗的"空境"。

图1-33 日本的折扇。日本的折扇是由中国的团扇演变而来，这种折叠形态不仅是节省空间的概念，也是日本民族缩小思维能力的体现。

图1-34 寺院内低矮的小木屋。日本的文化传统一直受到禅宗思想的影响，日本的文化艺术多从禅宗冥想的精神构思而来，并且在禅的启发下将观念性的物体缩小，以体现出一种空境。

图1-35 小巧、低矮的和式门厅。在日本传统文化中，非常重视人与环境的和谐，追求与环境共生的人生境界，强调从微小而具体的事物和行为中体现出人的尊严。

课题一 小处着手

图1-36 小花盆架。日本人善于将直观性的东西缩小并减少到最低,以简素的面貌出现"无相"的状态,反映出禅宗美学谦虚的品德。

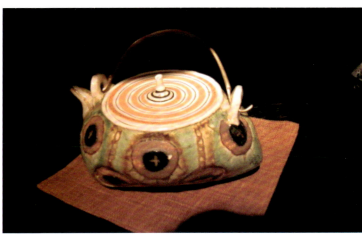

图1-39 令人爱不释手的小茶壶。日本民族素以娇小纤细为美,所以日本的陶艺器皿形态显得矮小,而且手感舒适,便于把玩端详,易与使用者产生亲近感,恰好反映出禅宗的谦虚品德和神道教的朴实美学。

图1-37 低矮的竹凳。日本的家具设计质朴简约,崇尚自然,摈弃多余的装饰,充分体现材料的肌理,展现材料的天然素色之美。

图1-38 神社内矮小的石桥。矮小的石桥,窄短的阶梯,碎石铺路,一切景物皆为表现"空寂"之状,让神社成为远离尘世喧嚣的世外桃源。

图1-40 日本花道。几枝疏朗、闲散的树条和低矮小巧的花瓶,那丝丝的禅意,沁人心脾。

图1-41 低矮的寺院。寺院外墙这段残留的土墙,不仅让你感触到久远历史脉搏的跳动,也是日本民族精神的象征,人们在土墙下,参禅、冥想、体味"观空如色"的禅宗理念。

图1-42 一家面馆的园林。小品青苔斑驳,清水长流,树木掩道,细竹篱笆,石灯伫立,如此窄小的空间,竟能营造出如此精巧的园林景观。

图1-43 长谷寺内的小木桥。"矮小为美",不只是在造型上将其体积变小,而是要在建筑造型中加入浓缩感这一美学概念。

图1-44 小陶泥。物品的小型化是日本商品的特征之一,男女老幼皆欢喜这手掌般大小的小陶泥人。淘气而矮小的陶瓷人像也体现了日本物品的精致小巧和简洁的特征。

图1-45 日本花道。日本花道受禅宗"无即是有、多即是一、一即是多"审美意识的影响,表现出平淡、含蓄、单纯和空灵之美,使观赏者从这自然的艺术形态中体验一种空寂的景象,品味出一种幽玄之美。

抑或是源于"以小为美"的传统审美意识,当代日本创造设计出了世界上最小的电脑、最小的汽车、最小的录像机,也正是因为这"以小为美"的设计理念,这类产品的小型化、标准化、多功能化,恰好又顺应了国际上倡导的节省能源、合理利用空间和保护生态环境等绿色设计潮流,符合了国际市场的需求,使日本的产品设计得以风靡世界。于是乎,日本设计中的这个浓缩意识便意味着创造、意味着智慧,也就意味着美。

三、韩国"小产品"中的"大智慧"

印象中的韩国人让人觉得比较强悍,其实强悍外表下是温柔与情感洋溢,这是我在观看韩国电影和使用韩国小产品时得到的感受。韩国的小产品设计在表现上,往往注入民族服饰的柔和线条和蕴含着情感的强烈色彩。当今世界的产品设计竞争激烈,大家都想创造独特性,而独一无二的文化传统正是设计灵感的泉源。

设计的卡通化,是韩国的一种混合卡通风格、漫画曲线、突发奇想与宣扬情趣生活的一种特殊设计方法,它把人们对享受人生乐趣的生活态度结合到了产品造型风格之中。目前在国际市场上出现的具有卡通形象特征的韩国现代产品举不胜举,在同类产品中,它们往往独树一帜,格外抢眼。这种设计风尚首先见于日用小产品和小饰品设计,后来逐渐扩展到各种电子产品、日常家电产品的设计中。随着网络技术和影视传媒的发展,卡通影视和漫画艺术越来越多地深入消费者的文化生活之中,运用卡通形象的设计手法成了产品开发的新趋势。

韩国的现代产品设计上同日本一样以"小"为美,形态可爱,色彩鲜艳,表情夸张,充满想象力,并以风格温婉秀美而著称。这个饱受战争蹂躏、国家分裂的高丽民族,能够将其特有的文化传统和东方哲学的神韵融入产品设计中,而且体现出一种内敛、简练、和谐、雅致的东方文化特征。韩国的现代产品设计注重小型化,突破传统的束缚,并将现代设计元素、视觉语言纳入其中,在功能上突出使用者的便利与舒适,在造型、色彩与材料的运用上有诸多创新的亮点(图1-46至图1-54)。

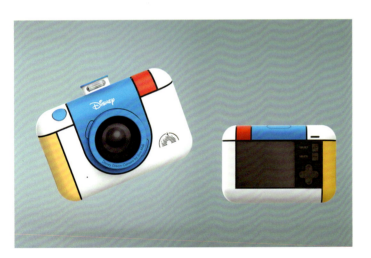

图1-46 为迪士尼设计的儿童相机。

图1-47 "小就会有人宠!"——人们天生就喜欢小的物品。韩国人的文化价值观发生了翻天覆地的变化,他们打破传统的规则与框架,甚至是离经叛道,表现出与其实际年龄极不符合的追求儿童特征的思维观念。

图1-48 生活因设计而丰富多彩,设计因创新而魅力四射。

图1-49 有趣的8字灯。

图1-50 韩国的设计师试图挣脱传统设计风格的束缚,并将这种轻松、愉快、可爱的特点运用到产品设计中。因而其产品受到多数年轻人的欢迎,成为一种时尚,同时取得了很好的经济效益。

图1-51 设计师将韩国文化用现代设计语言表达出来,以满足世界人民的普遍需求。

图1-52 韩国日用品设计。

图1-53 韩国时种设计。

图1-54 韩国壁纸设计。

现代生活的工作压力增大，现代人的潜意识始终渴望得到加倍的呵护和关爱，趣味化的时尚设计为现代人提供了年轻化甚至儿童化的消费，以缓解他们的生活压力，如图1-55至图1-60所示。

图1-55 韩国的这些产品体现了活泼、可爱和快乐的特征。这些产品风格的特征正是现代人渴望留住美好纯真童年的愿望。

图1-56 韩国产品的造型特点简洁、可爱，而且结构简单，色彩明亮，有时还不乏幽默感。韩国的产品没有复杂的图案装饰，这些正符合"小"产品的文化特征。

图1-57 韩国的"小"产品涉及广泛,而且类繁多。如普通家居产品、装饰品、背包类及电子通信产品等。人们购买的热度也非常高。近年来,这类风潮已经波及中国等亚洲国家。

图1-58 为了满足不断增长的市场需求,韩国设计师突出产品天真、浪漫的因素,运用夸张的造型、鲜艳的色彩,去吸引人们的购买欲望,购买该产品的人似乎找回了童年的乐趣,用它们来装扮、点缀自己的生活与工作空间。

图1-59 "小"产品的拟人化,更显出商品的俏皮、滑稽之感。

图1-60 韩国设计师将简约的卡通造型与活泼而欢快的色彩,采用不同材质等因素运用到产品设计中,因此卡通可爱的造型,明快的色彩成为"小"产品的主要特征。

小结

现代产品设计注重小型化，以突破传统的束缚，并将现代设计元素、视觉语言纳入其中，在功能上突出使用者的便利与舒适，在造型、色彩与材料的运用上有诸多创新的亮点。产品由原来的重厚、颀长、庞大、标准化演变为轻薄、浓缩、矮小、个性化，随着新技术的不断涌现，尤其是电脑辅助设计与制造，以及柔性生产法的引进，不仅可使产品能迅速更新换代，增加品种，同时又可小批量生产，极大地满足了不同消费者的需求。

习题

（1）找出一件能够在细节上感动你的家电或家具产品，再列举其使用上的舒适功能。

（2）动手为自己设计一张名片、一份简历或设计画册作品的封面(A4 纸)。

课题二　设计表达与创意：联想

教学提示

联想思维训练可从两个方面来进行训练：

（1）从一命题出发罗列出所有相关的事物（可以是相似、部分相似或部分相关），由这些事物引发对命题的思考；

（2）从命题出发罗列出所有与命题相反、相矛盾的事物，从而对原命题进行更深层次的思考。

教学要求

引导学生在漫无边际地思考问题时，能及时抓住脑海里浮现的各种想法，用草图或者用文字及时记录下来。

一、联想是人类设计文明的发展动力

想象是人的一种特殊的心理能力,按其内容的独立性、新颖性和创造性的不同,又可分为再造性想象和创造性想象两大类。联想扩展性的最后结果和最高阶段应该是创造性想象。而创造性想象的能力是设计师应有的素质和条件。

人们由这一事物、人和概念联想到别的事物,人和概念的心理思维过程称为联想,它是人类对未知世界的勇于探索和大胆挑战。

正是这种联想,能帮助设计师从别的事物中得到启发,从而拓宽设计思路,促进设计思维的发展。联想就像一把钥匙,能迅速把人们头脑深处埋藏着的大量知识、经验、情报、信息和记忆唤醒和聚集起来,像织网一样织在一起。创造性思维的方法有许多种,但不论哪一种都或多或少要利用联想作为纽带。联想作为工业设计的一种创造性思维方法和设计方法,这种方法可称之为"联想设计法"。

世界万事万物都存在着客观上的某些内在联系和主观认识上的某种关联性。当我们思考一个问题或者接触某一事物的时候,忽然会从这一问题、这一事物的某一点迅速地与另一问题、另一事物的相似点或相反点自然而然地联系起来,这就是联想。由此看,除人脑及其机能是联想的生理基础和物质条件外,事物与事物之间的关联性就是联想产生的客观因素(图2-1和图2-2)。

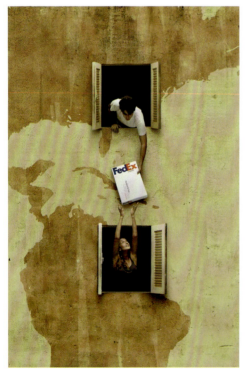

图2-1 快递公司广告设计。

图2-2 蜂蜜包装设计(来自蜂巢的天然)。

某个事物（某件东西或事情）的结果，跟它的起因有什么联系，能从中找到解决问题的办法吗？把某些东西或事情联系起来，能帮助我们达到什么目的吗？

联想创意的表达方式有形态重叠法、置换图形法、移花接木法、夸张对比法、借物喻人法。

联想创意的切入点有如下几种方式。

（1）突破习惯观念，以逆向的图形语言传达信息。

（2）受众的心理因素：人情味的构想，好奇心理的构想（倒置的状态、恐惧的心理），爱美心理的构想、异性心理的构想。

（3）增强心理感受：感受时间，感受兴趣（幽默、悬念），感受速度。

创新思维是逻辑与形象思维的综合体现。

（1）逻辑思维：科学＝准确性、合理性（以理服人）。

（2）形象思维：艺术＝生动性、独创性（以情动人）。

设计师要有开启消费者心灵之门的钥匙。一个设计师不仅要有创新思维的能力，同时在生活中还要注意观察，凡事都要有留个"心眼儿"，即生活之眼－艺术之眼－设计之眼，做到"眼中看、心中想"。"心"——关注消费者的个性化追求（产品越来越个性化）。"眼"——设计作品的个性诉求，满足消费者个性化的需求。

一个企业家对广告设计师如是说：不要将我的产品放在广告中，应将我的产品放在消费者的心中。

1. 形态重叠法

形态重叠是将两个以上的视觉元素相叠构成的结果，如图2-3至图2-16所示。

图2-3　平面构成海报。

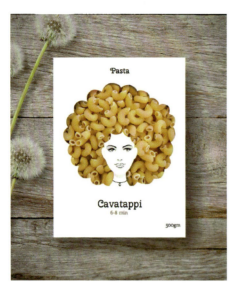

图2-4 意大利面包装：用意大利面组成人像的头发，十分有趣。

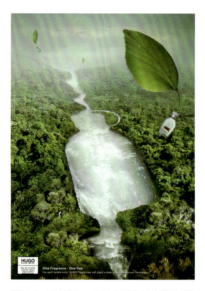

图2-5 香水广告，森林中的流水组成香水瓶的形状。

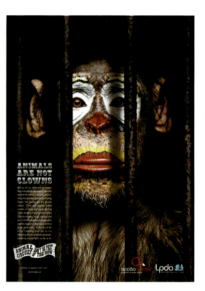

图2-6 哭泣的小丑脸与笼中的大猩猩重叠，失去自由的动物比小丑更可悲。

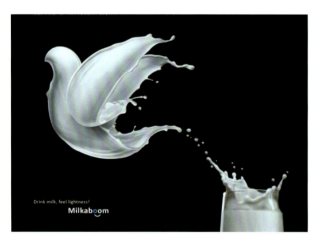

图2-7 牛奶广告。

图2-8 纯净水广告。

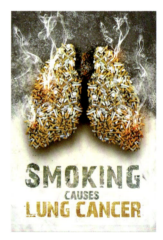

图2-9 戒烟广告。

图2-10 啤酒广告。

图2-11 牛奶广告。牛奶使骨骼更强壮。

课题二 设计表达与创意：联想

图 2-12 设计类广告。

图 2-13 保护地球海报设计。

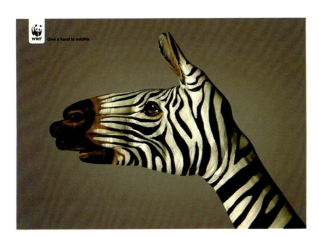

图 2-14 动物保护广告。

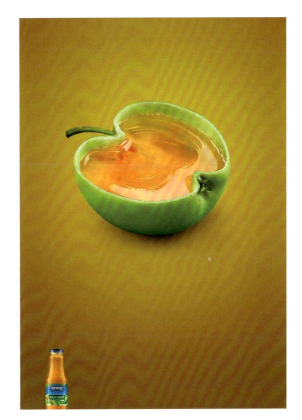

图 2-15 果酱广告设计。

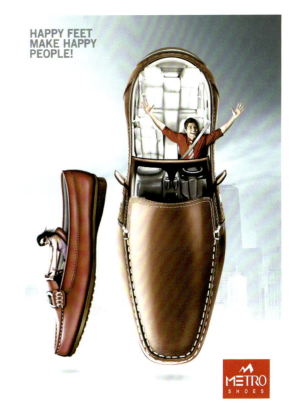

图 2-16 皮鞋广告设计。

2. 置换图形法

置换图形法是将看上去似乎毫不相关的物体，选择出某一特定方面的关联性，找出物体之间在某一特定意义上的内在联系（图2-17）。

3. 移花接木法

在创意设计中，我们常"偷梁换柱"，将图形视觉元素的某一部分截取，然后换成另一种视觉元素，通过类比，使移花接木的结果合乎情理（图2-18和图2-19）。

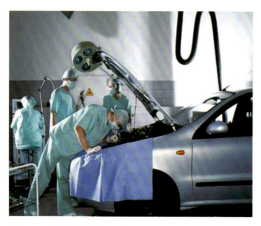

图2-17 汽车维修部广告（好奇的心理）。

图2-18 护肤品广告（感受兴趣）。

图2-19 手提袋设计（异性心理的构想）。

4. 夸张对比法

夸张对比法是指夸张某一物象，使之超出原有的比例尺寸概念，通过大与小、高与低、多与少等反差效应，借以改变人们的正常视觉印象，从而达到突出某一物象的目的（图2-20至图2-23）。

5. 借物喻人法

借物喻人法是指人们常会由这一事物、人和概念联想到别的事物和概念的心理思维过程。

联想的表达不受任何时间与空间的制约，它既可使无生命的物象创造出生命的迹象，也可让有生命的生物呈现出无生命的物象，如图2-24所示。

人的想象力是一切事物进步的源泉。只要我们勤动脑、多思索，善于启动自己的联想机器，从日常工作和生活联想到产品造型与装饰的设计，我们就可以从中得到启迪，引发出富有创意的联想。

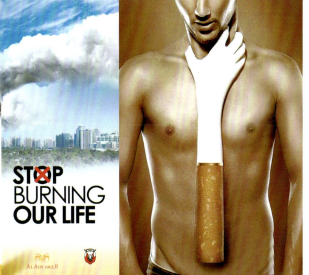

图 2-20　国外减肥系列广告：如果你还不运动……　　图 2-21　戒烟广告。

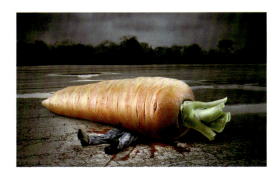

图 2-22　食品安全海报。　　图 2-23　减肥药广告。一夜之间瘦下来。

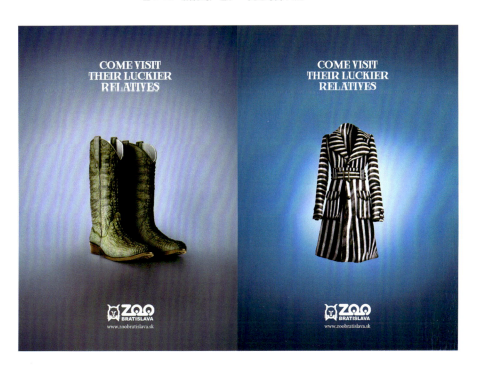

图 2-24　动物保护海报设计。

从自然形态联想到产品的造型设计，例如玉米、葫芦瓶、南瓜等自然形态联想的工业设计造型设计。从大理石、花岗岩、皮肤、树木等的自然形态肌理纹样，均可联想工业设计造型和装饰的肌理、纹饰。还有蝴蝶的美丽翅膀、朝晚霞的彩云、雨花石的彩纹等自然形态中的色彩构成，均可应用到工业设计的色彩中。

联想的方法丰富多彩，它们都可产生创造性的设计，关键在于我们如何去捕捉联想，碰撞出创意的火花。

纵观设计艺术发展的历史不难看出，许多产品设计和工艺技法都是在受到其他某种工艺生产的启发而得以发展，寻找与其他工艺生产的关联性，由此及彼，不断联想，从而有所发现，有所创造，有所发展。

二、生活中需要想象思维

设计艺术家的想象活动，往往是以记忆中的生活表象为起点，通过以往的体验、回忆，运用各种新的手段，再将这些记忆组合，并从中产生新的艺术形象。因此，无论从事哪一类艺术创造，都离不开艺术家的想象思维。

随着现代科技的高速发展，人类社会的不断进步，现代人的精神生活与物质生活要求越来越高，因而对现代设计师的设计要求也越来越高，作为一名现代设计师，要想创造出好的设计作品，设计师本身必须具备一种超然的想象力，许多优秀设计作品的创作经历无不证明，想象思维蕴藏着极大的创造力。例如日本第一部随身听的诞生，就是一种运用想象思维进行创造性设计的典型事例。在1979年之前，日本生产的录音机体积都是较大的，人们外出要听音乐，只能将它扛在肩上或提在手上，索尼公司董事长盛田昭夫在谈到发明"随身听"的过程时，说有两件事触动了他，一次盛田昭夫在大街上行走，看到路边有几个小孩在玩跳绳的游戏，其中一个女孩一手提着一只笨重的录音机，一边跳绳、一边听音乐，盛田昭夫当时就想，能不能生产一种轻巧的录音机呢？另一次是盛田昭夫下班回家，已经很晚了，可是她的女儿却仍在兴致勃勃地大声放音乐，使他难以入睡，于是他让女儿将录音机关掉，女儿不干，却要他把自己的卧室门关上。盛田昭夫躺在床上思考着这样的问题，为什么不能发明一种只有自己听，又不影响别人的录音机呢？第二天，他立即将自己的想象、构思告诉了索尼公司的技术部，而在当时，索尼公司已经具备了生产"随身听"的技术，所缺的正是这样一个想象，即一个美妙的设计构思。

由此可见，设计师的想象是一个由已知进入未知的思维活动过程，它的每一个已知都伴随着一个新的未知而诞生。日本有一名设计师，在一个偶然机会中获得了这样一个信息：今后的体育运动将风靡全球，运动鞋将是必不可缺的。于是，他决定跻身于制鞋行业，通过对市场的调查，以及与

运动员的交流，得知目前生产的球鞋有三个方面的不足：鞋底打滑；闭气并导致脚臭；缺乏弹性。这个设计师经过多方面的努力，在研制运动鞋时，将闭气、缺乏弹性的问题解决了，但打滑问题一时还没有找到好的办法。有一次，设计师在吃鱼时，仔细盯着鱿鱼触足上长着的许多小吸盘，他突发奇想，能不能在橡胶鞋底上也做上一个个"吸盘"，这样运动员在运动时不就不打滑了吗？通过研究、实践，这种带吸盘的运动鞋深得运动员的青睐，一度风靡全球。

从人类社会的发展史和人类的发展前景来看，设计艺术是一项全新的事业，因为人类社会的发展以及人的物质生活与精神生活需求是无止境的，所以，设计师的艺术追求也是无穷尽的，一旦设计师自我满足，他就不会去想象，也就不会去发现、去创造，自然，他的设计生命也就逐渐消亡。相反，如果设计师经常进行创造性的想象思维，善于发现和创造，则会保持旺盛的创造热情，使自己的设计青春充满了生机与活力。

设计师在运用想象思维时，应打破惯性思维的方式，采取逆向思维方式，并持"怀疑一切"的态度，方能使自己的设计别具一格，富有新意。比如，在设计椅子时，应考虑椅子就是供人坐的，只要人坐得舒适、能解乏，不一定要四条腿（也没有谁规定一定要四条腿）。只要达到坐与休息的目的，没有腿的椅子同样是椅子，也可能是好的椅子。又如，手表的外形设计，自问世以来，一直以圆面孔出现在世人面前，而香港一家公司却反其道而行之设计了一种三角形的手表，此手表一经上市，便成为抢手货。一谈到"棉花"人们自然会想到它的"白色"，可现在国外已在种植"彩色棉花"了，就是在棉花尚未开花之前，他们在棉花花蕾中滴入所需的色素，这样长出来的棉花就是有色彩的，既免去了印染的过程，又消除了印染时产生的大量工业废水，从而保护了我们的生活环境。

以往病人开刀，缝了针的伤口就像一条蜈蚣虫一样爬在身上，很不雅观。现代医学新近发明了一种"人体胶合液"，即在病人的伤口上抹上此液即可愈合，免去缝针、拆线这些烦琐的程序，伤口的痕迹又不明显。

由此可见，设计师不应该只追求和注重产品的设计，而应有研究社会、研究科学的能力，学会想象思维，把复杂的因素，甚至毫不相干的因素，从各个不同角度去构想、设计，那么，设计事业的前景将会越来越宽广。

小结

想象力是艺术人才进行创意设计时最基本、最重要的一种思维方式。想象力也是评价艺术工作者素质及能力的要素之一。想象力说白了无非是在事物之间搭上关系，就是寻求、发现、评价、组合事物之间的相关关系。更进一步地讲，想象力就是如何以有关的、可信的、品调高的方式，在以前无关的事物之间建立一种新的、有意义的关系。这种思维方式就是在

根本没有联系的事物之间找到相似之处。可以说，具有想象思维能力的人，有着敏锐深邃的洞察力，能在混杂的表面事物中抓住本质特征去联想，能从不相似处察觉到相似，然后进行逻辑联系，把风马牛不相及的事物联系在一起。

习题

1. 运用联想思维完成两个设计，对某一种自己熟悉的产品进行广告创意。

要求：(1) A4 纸大小，表现手法不限，素描、线描、色稿均可。

(2) 构思新颖、有独创性、个性鲜明，杜绝抄袭。

思考题

试论述联想设计理念在平面海报中的运用。

作业要求：独立思考，纯个人的感受。体裁、字数不限，杜绝抄袭。

设计网站参考：设计在线、视觉中国、建筑论坛、自由建筑报道。

课题三　设计创造学之二：逆向

教学提示

大多数人的思维都具有一种既定的模式，喜欢先入为主。这是由于长期的思维习惯而形成的。对于设计者来说，这是非常不利的，设计师应多从反方向来思考问题。

教学要求

在教学的过程中鼓励学生突破习惯束缚，突破常规顾忌。打破这种思维模式的一种比较有效的训练方法是——否定思维。

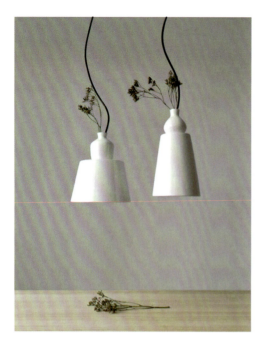

图3-1 将灯罩用做花瓶来插花。

在教学中,有的放矢地加强对学生的发散思维和收敛思维的训练,促进他们创造性思维能力的形成和个性特长的发展。

所谓逆向思维,就是多从相反的方向去考虑,逆向思维往往表现为对现存秩序和既有认识的反向思考(图3-1)。从某种程度上说,它是对固有的、公认的"真理"的大胆质疑,也是人类对未知领域的一种追根究底的探索。逆向思维是一种行之有效的科学的思维方式。因而,可以说没有逆向思维,就没有科学,也就没有设计上的创造和发明,人类就可能永远在山洞地穴里过着原始的生活。逆向设计是利用反方向的思维方式,将人的思路引向相反的方向,从常规的设计观念中离出来,进行新的创意方式和设计方法,因而,逆向设计往往能取得出其不意的效果。

一、逆向设计在生活中的运用

在现实生活中,用逆向设计法进行思考和设计的实例是屡见不鲜的。如机场的电扶梯、运送带,就是将"地面不动人动"的常态转换成"地面动而人不动"的逆向状态而设计的。倒装把手的设计就是反顺装把手的常态而设计出来的。

日本有一家生产圆珠笔的企业,其产品投放到市场后销路并不好,因为该圆珠笔芯中的油墨往往还未使用完,笔芯上的圆珠就坏了,厂家为此做了很多的努力,包括高薪聘请专家专门攻关,但收效甚微。圆珠笔的生产企业一度陷入困境。后来,该企业的一名普通的操作工人竟然用一个极为简单的方法,轻而易举地解决了这个令许多专家们都无法攻克的难题,他只是将笔杆剪去一截,如此一来,笔芯上的圆珠报废时,油墨正好也用光了。

这名普通的操作工人与专家们的不同之处在于他的逆向思维能力,专家们把精力都习惯性地集中在扬长避短上,因而久攻不克,这名普通工人的方法则是反其道而行之——扬短避长。

逆向设计就是设计者把习惯的事反过来思考,从似乎是无道理中寻求道理,如图3-2至图3-8所示。

其实,逆向性思维在生活的各个领域都是存在的。如蔬菜水果的反季节销售、军事上的反败为胜。而且,逆向设计的原理在科技领域也有其突出的价值。例如时速高达五百多公里的悬浮列车,变触轨为离轨、变有轮为无轮,是综合超导磁性等科学技术而设计出的世界上最先进、最现代的列车。

课题三 设计创造学之二：逆向

图 3-2 与板凳融为一体的书架。

图 3-3 书架椅。

图 3-4 书也可以这样放。

图 3-5 直角的相框。

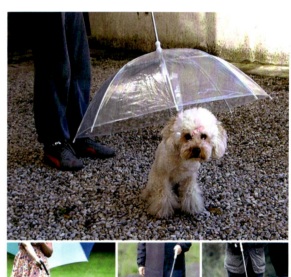

图 3-6 与常用雨伞伞柄相反的遛狗雨伞。

图 3-7 可以变形的书架。

图3-8 书架不一定要固定，也可以这样做。

古代的司马光不能通过爬进缸中救人的手段解决问题，因而他就转换为另一种手段，即破缸救人，进而顺利地解决了问题。逆向创新思维的关键是摆脱常规思路的束缚，当设计师殚精竭虑、百思不得其解时，进行逆向思考，反而会茅塞顿开，收到意想不到的效果。采用逆向思维，有许多成功的发明创造的例子。刀削铅笔，刀动笔不动；采用逆向创新思维，笔动刀不动，于是就有了卷笔刀。人上楼梯，人动梯不动；采用逆向思维，梯动人不动，于是就有了电动扶梯。

逆向设计在各类艺术设计中应用广泛。服装设计的流行周期，往往伴随着逆向设计而变化。喇叭裤的流行之末，正是小管紧身裤流行之始。时髦的超短裙过时之日，正是长裙即将流行之时。"欲擒先纵""欲进先退""欲行先止""贼喊捉贼""以柔克刚"等常用成语，都是逆向性思维的概括。由此可见，逆向设计同样适用于其他领域。

运用逆向设计法时，可选择一个你认为较好的设计方案作为原型，也可在自己已构思的草图中选一个方案作为原型，然后从各种角度、各个方面去反向思考。先提出问题（不要顾忌问题准确与否，甚至有的问题滑稽可笑），然后设法解决（通过各种手段和途径去处理），一旦问题得到解决，一个新的设计就应运而生。诚然，不论采用何种逆向设计，都应以美及功能好为目标，若设计出的产品不美且不好用，那么逆向设计法再好也是徒劳的。

二、运用逆向思维设计的作品

设计师以相反于事物固有的客观自然规律和常规普遍逻辑去表现事物，充分发挥主观联想和想象，将现实与幻想、真实和虚幻、主观和客观有机地结合起来，创造出图形作品中种种反常、变异和矛盾的视觉形象和画面，达到准确而深刻地传达信息的目的。常用的表现形式有图形悖论、荒诞怪异、图地反转共生、解构重组等。

逆向思维是创造性思维的一种典型形式，集中体现了创造性思维的独特性、批判性与反常规

性。从事物矛盾双方的关联性来讲，它是指从一种现象的正面想到它的反面，或按相反的方向行事，找准事物的对立面并以此为基点展开构思的方法，这是逆向思维创意的基本思路；从思维运动方向上来讲，它是指思维作反向运动，采取与通常思考问题相反的方式，把对事物的思考顺序反过来，突破常规的进行思考，从似乎无道理中寻找有道理。每一个人都有自己的思维方式，而逆向思维就要打破这种定式，从全新的角度去进行思考，通过不同于常规的思维方法，将思考推向深层次，将头脑中的创意观念挖掘出来。

打破事物固有秩序就需要超越常规具有创造性的思维方式，它在不同程度上决定设计的产生、完善和取得的效果。运用逆向思维设计的优秀作品欣赏如图3-9至图3-34所示。

图3-9　可以更换鞋跟的高跟鞋。

图3-10　伞柄不一定要有固定形状，可弯曲伞柄的雨伞，便于携带和放置。

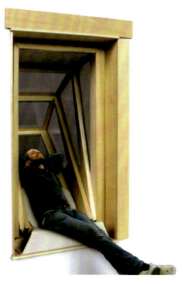

图3-11　展开可以变成小阳台的窗户。

图3-12 宜家家具将立体的广告平面化,给人一种错觉和空间环境的真实感。

图3-13 灯具设计。

图3-14 糖果盆设计。糖果盆大都是圆形而完整的,这糖果盆则以缺一角的面孔出现,其实是增加其使用功能。

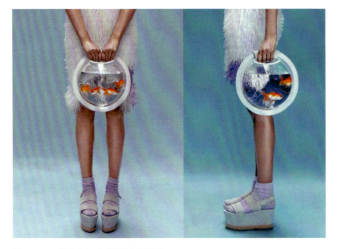

图3-15 手提鱼缸。可以溜鱼的鱼缸。

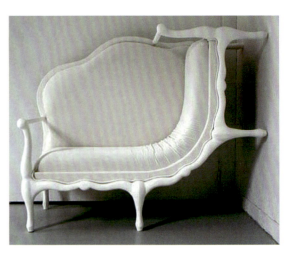

图3-16 用反常的手法表现家具的使用功能。

课题三 设计创造学之二：逆向

图3-17 柜子打开是烫衣板，关上是镜子。

图3-18 跷跷板桌椅，谁也别先走。

图3-19 在纸巾筒上印上趣味的数字游戏，这样如厕就不会闷了。

图3-20 moom glass，随着杯中液体量的不同，我们可以看到月亮的圆缺变化。

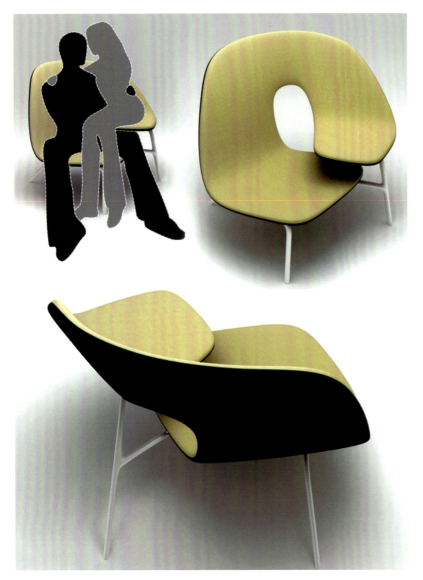

图 3-21 拥抱椅。

图 3-22 可以定时的图钉灯。在一定时间后灯将亮起,提醒你注意便签上的内容。

图 3-23 可以变形的魔术蛇灯。

课题三 设计创造学之二：逆向

图 3-24 这不是糖果，是面膜。

图 3-25 衣架躺椅。

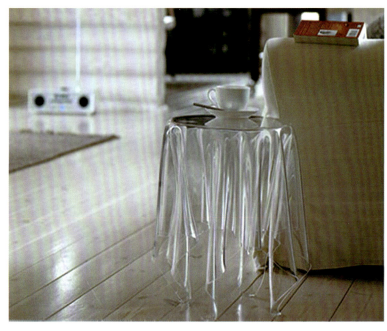

图 3-26 漂浮的桌子。

图 3-27 水杯设计。解决了马克杯放置时易落入灰尘的问题。

61

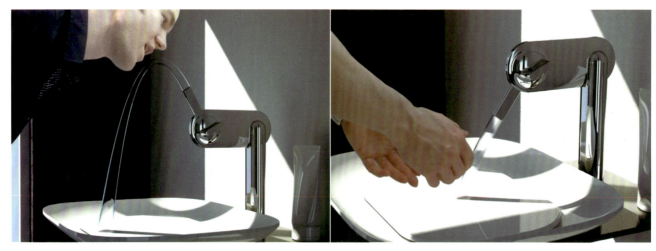

图 3-28 水龙头。

图 3-29 冰箱上的日历。

图 3-30 雕塑艺术的想象力完全出乎人的意料。

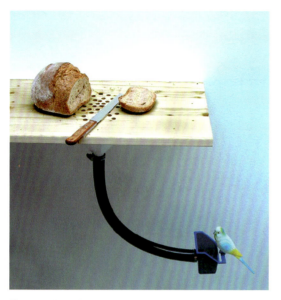
图 3-31 连接喂鸟器的砧板。

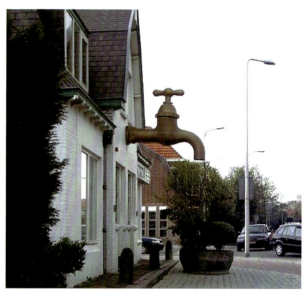
图 3-32 将常见的物体放大到无数倍时,新鲜感就出来了。

图 3-33 怪异的形象传达源于种种人们意想不到的新奇和巧妙,让作品自己说话,把诉求与主题表达得淋漓尽致,令人过目难忘。

图 3-34 室内设计。

小结

将合理与不合理、逻辑与非逻辑,用黑白相生、似又不似、亦此亦彼等手法糅合交织在一起,正是客观世界中美与丑、真与假、现象与本质对立统一的辩证关系的集中体现。那些表面上的离奇,往往潜伏着意义上的关联,绝对相反的事物却有形态的一致,荒谬的组合却透出更深刻的逻辑和真理。因此,逆向性设计的创造不是故弄玄虚、哗众取宠,也不是胡编乱造、荒诞不经,而是设计者在更高理性和智慧的层面上对现代设计的精心把握与营造,是在更为整体和严格的秩序中追求突破和精确,人们透过设计中天马行空、神奇诡异的大胆构想,深刻地感受到作品或警言醒示,或诙谐幽默、至情至理的视觉享受。

习题

寻找自己感兴趣的、有研究意义的逆向设计作为设计练习课题。

课题四　设计创造学之三：仿生

教学提示

法国设计师路易吉·科拉尼曾说:"设计的基础应来自诞生于大自然的生命所呈现的真理之中。"此语表明了自然界蕴含着无尽设计宝藏的天机。本章节主要从形态、功能、结构等几个方面来阐述仿生的设计理念，启发设计师在师法自然的仿生设计哲学的指导下，创造人、机器、自然和谐共生的对话平台。

教学要求

设计师要关注最新的仿生成果，同时也要细心地观察自然。从大自然的动、植物等事物中获得启发，以仿生的设计手法进行产品的创新设计。

仿生学是在生物科学与技术科学之间发展起来的，它是利用模仿生物系统的原理来建造技术系统的一门新兴边缘学科。仿生学恰似"桥梁"和"纽带"，连接着生物科学与技术科学。仿生设计则是在仿生学的基础上发展起来的，运用仿生性思维进行设计可作为人类社会生产活动与自然界的契合点，使人类社会与自然达到高度的和谐统一，仿生设计正逐渐成为工业设计发展的大趋势（图4-1和图4-2）。

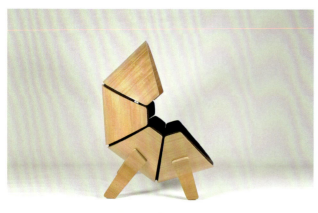

图4-1 仿螺壳椅子设计。

图4-2 仿生飞鱼椅。

一、设计中的形态仿生

人们日常生活用品中的许多造型都是源于自然的形态仿生。这是因为人生活在自然之中，与周围的各种动物、植物共处一方，耳闻目睹这些生灵们利用自身的奇异形态展现出的非凡生存本领，不由地引发出人们的模仿兴趣和想象思维，并运用其观察、思维和设计的创造能力，对自然生物的形态进行仿生设计。

1. 植物仿生

在茹毛饮血的原始时期，祖先们就开始学会从动物、植物身上吸收其各自不同的长处来创造自己的文明，这是先民们智慧的体现。不管人类社会发展到哪一个时期，作为人类生存和发展所依托的主体环境下的自然生物，它无时无刻不在影响着人类生存和生活质量，在新世纪，作为对人类的日常工作与生活有重要创造意义的工业设计，同样也离不开仿生学在其设计中的运用。

有什么事物可以让自己模仿、学习借鉴一下，比如模仿它的形状、结构能有什么样的效果，学习它的原理、技术，最后又会产生什么结果？植物类仿生设计作品如图4-3至图4-22所示。

课题四　设计创造学之三：仿生

图 4-3　水果系列的手表设计。

图 4-4　U 盘的仿生设计。

图 4-5　仿生座椅。

图 4-6　仿生餐具设计。

67

图 4-7 家具仿生设计。

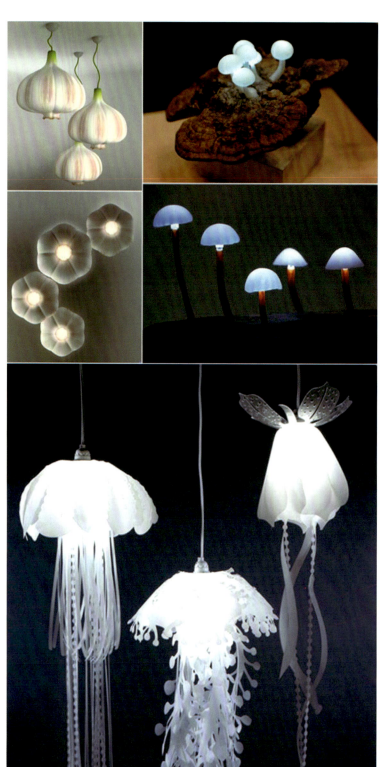

图 4-8 灯的仿生设计。

课题四　设计创造学之三：仿生

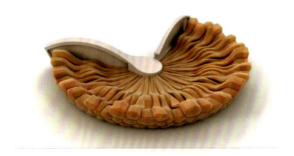

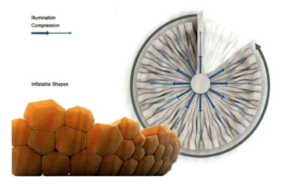

图 4-9　仿生橙子沙发。

图 4-10　伞茶漏。

图 4-11　仿生收纳设计。

图 4-12　仿生茶具。

图 4-13 花架。

图 4-14 儿童家饰。

图 4-15 回归自然的拖鞋。

图 4-16 新加坡音乐厅（仿榴莲外形设计）。榴莲造型的建筑，巧妙地利用榴莲凸起的形态特征作为窗户的遮阳棚。

图4-17 美国商业中心。

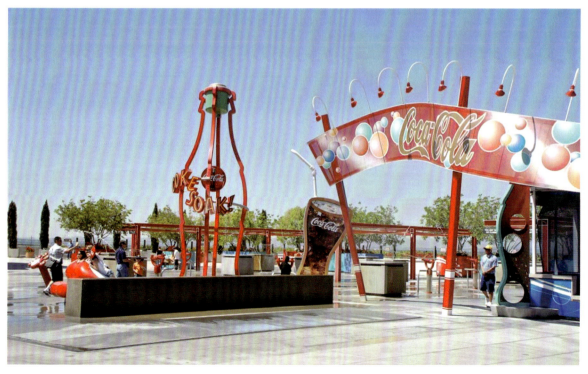

图4-18 洛杉矶可口可乐展示台。

图 4-19 仿生回形针收纳。

图 4-20 仿生餐具。

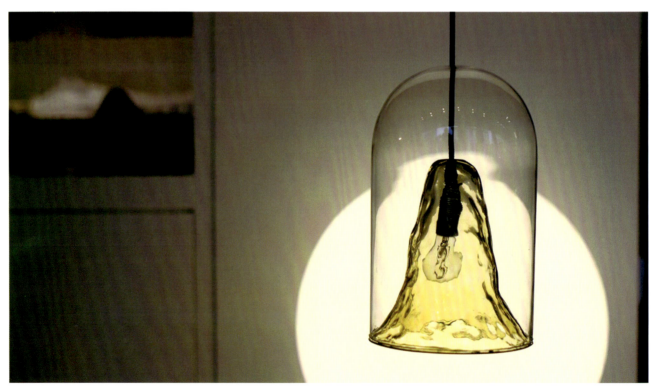

图 4-21 仿生灯具设计。

图4-22 荷叶水果盘。

习题

作业要求:

1. 根据仿生学原理,利用某种植物设计某一生活日用品(如灯具、家具、饰品等),既要注重其造型的美观,也要顾及产品功能的合理性。

2. 用A3纸绘制,表现形式不限。

2. 动物仿生

大自然就像一位神奇的造物主!在自然界,你能够发现许多为设计带来灵感的原始素材:小到蝴蝶翅膀上那精美的图案、蜻蜓亭亭玉立的倩影、海螺螺旋纹的结构,甚至大象笨拙沉重的体态、狮子飒爽雄姿、猴子灵动机敏的神情等,均可成为设计师进行设计创造的原动力和设计师们开启智慧与灵感的钥匙。

我们知道,飞机的造型源于对飞鸟的模仿,这不仅仅是因为飞鸟的形态优美,而是其形态与结构在飞行方面的合理性。它展开时身体扁平,体积小、质量轻,因而产生的风阻力小,使飞机飞行速度快而且飞得高。同样,潜水艇是模仿鱼类,蛙泳是模仿青蛙。形态仿生便是利用具象的自然形态结合相应的艺术处理手法与设计理念,使之成为一个既具有观赏性,又具有使用功能的设计作品。

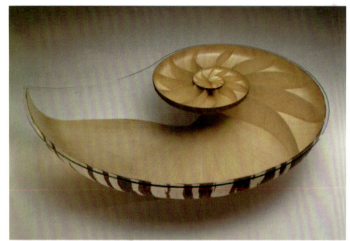

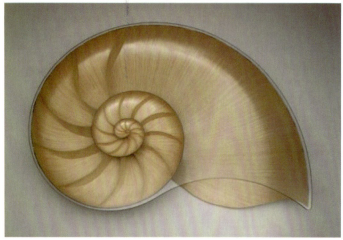

图 4-23 鹦鹉螺桌。

图 4-24 模仿蜻蜓的造型,令这架小型直升机犹如横空出世的另类物种。

用形态仿生原理进行设计,既是设计师对大自然中各种动物生态形象的赞美与关注,也是设计师对生灵形态旺盛生命力所引起的情感联想,使工业设计既能体现现代时尚之美,又不乏自然形态的原生之美。仿生不仅在动物的外形上模仿,有时功能上也进行模仿。例如蝇眼照相机的发明,便是源于苍蝇所具有的高速度分辨率的双眼,可用于高速照相机。起重机的吊爪,是模仿鹰爪构造原理设计而成;而电子鼻,则是模仿狗鼻(可分辨200万种气味的浓度),用于缉毒和矿井的报警器。

只要我们对生活稍加留意,就会发现自然界的生物妙不可言:荒野中的小草虽说瘦小娇嫩,但它能凭借其纤细的结构与风雨抗争!蚊子尖细的针刺嘴能够深透人的皮肤吮吸浓浓的血液。蜻蜓的翅膀又薄又轻,可它恰好是推动身体向前飞行的有力武器。因此,在工业设计中注重功能仿生的运用,对自然生物的功能结构进行提炼概括,然后依照自然生物的形态结构特征,研究开发出既有一定使用价值,又能呈现出自然形态美感和功能的产品。

注重产品设计功能性的仿生,可以从极为普通而平常的生物结构功能上领悟出深刻的功能结构原理,并从生物的结构上、功能上获得直接或间接的形态造型启发,继而对工业产品进行创造性的开发与原创性的设计。动物类仿生设计作品如图4-23至图4-30所示。

课题四 设计创造学之三：仿生

图 4-25 眼镜蛇音箱。

图 4-27 这一排水鸟，栖息在湖边，悠然自得地在嬉戏。便是这组仿生台灯带给我们的遐想。

图 4-28 状如蟒蛇的吸尘器。

图 4-26 既像海洋动物，又像空中飞禽的战斗机。

图 4-29 折叠刀具的造型设计，当所有的刀具展开时，就像一个拍打着翅膀的、欢快的飞禽。

75

图 4-30 鸵鸟伞架。

习题

作业要求：

1. 根据仿生学原理，利用某种动物外型设计一生活日用品（如灯具、家具、饰品等），既要注重外形的美观，又要顾及产品功能的合理。

2. 请用 A3 纸绘制，表现形式不限。

3. 人体仿生

设计与自然之间从来都是紧密关联的，刘勰在《文心雕龙·诠赋》中提出的"情以物兴，物以情观"。就是要工业设计师以"物我交感""心物应合"双向生成的设计理念，将自然形态转化为富有生命力和情趣的设计形式，从而创造出有生命力的作品（图 4-31 至图 4-37）。

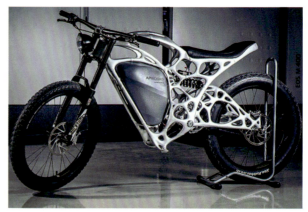

图 4-31 嘴唇水杯。　　　　　　　　　图 4-32 仿生摩托车。

课题四 设计创造学之三：仿生

图4-33 丹麦设计师Ole Jensen设计的茶壶。将类似女性乳房形态的曲线应用到产品中，乳汁与饮料器皿、功能与欲望巧妙结合，既突出了产品的使用功能，又强化了产品饱满的造型和性符号象征。

图4-34 美国设计师Jack Hokanson设计的女性刮毛刀。外形仿佛一个简化了的男性生殖符号，鲜嫩的色彩，优美的形态，无不给人以视觉与触觉的双重享受。

图4-35 印度设计师Anish Kapoor设计的"花瓶"。象征男性、女性符号的花瓶外形，花瓶让结实与柔软浑然一体，柔美的曲线、恰当的比例，无不给人以生理与心理上的安全感，恰到好处的人机工学设计不仅令人视觉舒适，而且还能带来好的触觉——"手感"。

图4-36 美国设计师Tom Gordon设计的门铃按钮。由于按钮采用的材料是软性的透明塑胶，而且夜间能发出迷人的荧光，除了给人以温暖的、视觉上的愉悦，还能使人享受柔软的触觉上的快感；因该产品外形使人联想到"乳头"的形态。

图4-37 意大利设计师Syn-Marina Paul设计的"柔软"插夹。该产品有意无意中被设计成女性生殖器的形态,但这个形态是被艺术化了,柔和的色泽、性感的曲线、灵活的使用功能和空间,不仅能带给使用者诸多生活上的便利,而且能满足使用者潜意识中某些本能的宣泄,这一款极富创意的产品一经推出,就被市场消费者广为接受。

解开生物构造的奥秘,最直接的目的就是研制新型的"仿生材料"。家具设计师也要积极地关注仿生发明中精巧的结构和奇特的材料,并且巧妙地应用这些结构和材料,结合市场的需求创造出人们需要的产品,同时也要细心地观察自然,提炼自然的精妙,提出更多的构想,从而创造更有价值的仿生成果,为人类带来更好的产品设计(图4-38至图4-41)。

图4-38 人体的躯干等部位,均可作为产品造型设计的元素。

图4-39 红心状的沙发椅。

 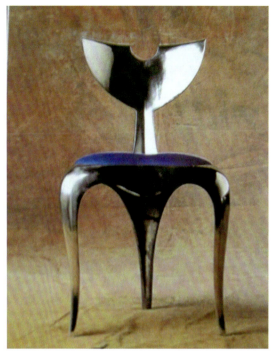

图4-40 仿生椅子设计。

图4-41 极具女性化的椅子设计,婀娜多姿、亭亭玉立,外形却又与女高跟鞋近似。

二、设计中的结构仿生

大自然仿佛是一个天才的设计师,它让存在于世间的每一种自然形态都拥有自身巧妙而独特的结构。许多的动、植物在漫长的进化与演变中自然形成了一种实用而合理的、完整的形态结构与功能,并逐渐形成了适应自然界变化的本领,这些结构的形成都与其生存的环境和生活习性有着密切的关联。

随着对仿生学的深入开展与研究,设计师们不但从外形、功能去模仿生物,而且从生物奇特的结构和肌理中也得到不少启发。设计师们在仿生设计中不仅是师法大自然,而且是学习与借鉴他们自身内在的组织方式与运行模式。生物的结构精巧,用材合理,符合自然的经济原则;有些甚至是根据某种数理法则形成的,如以少胜多,达到"以最少材料"构成"最大合理空间"的要求,这些现象的存在为人类提供了优良设计的创造灵感与素材。例如悬索桥的结构源于蜘蛛结网、钢结构的建筑结构仿制于蜂巢、飞机的结构始于飞鸟的翼,还有建筑中的扇形叶脉拱顶、鸡蛋形的薄壳结构建筑等。

工业设计中的结构仿生,就是将自然生物的结构原型转换成独特造型元素,运用创造性思维与巧妙的工艺相结合,再辅之以现代的设计理念,以巧妙而夸张的手法设计出舒适而合理的造型形态。创作出的产品应既有现代感的原创之美,又不失自然形态结构的原始之美。利用结构仿生设计还有利于激发设计师的思维原动力,对于拓宽设计师创作思维能力而言,是一种有效的途径。

抽象的仿生在于提炼物体的内在本质属性,是一种特殊的心理加工活动,属于高层次思维创造活动,它侧重于揭示物体的理念与内涵。在现代仿生设计中,高、新、精、尖的工业产品,更适合用抽象仿生(图4-42至图4-50)。

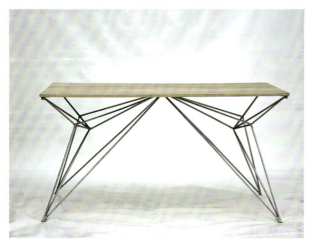

图4-42 支撑形似蝶翼的桌子。

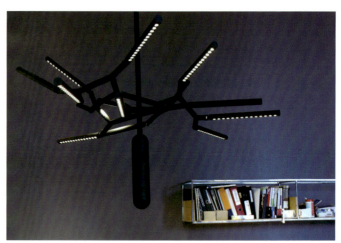

图4-43 如同有机分子结构的灯具。

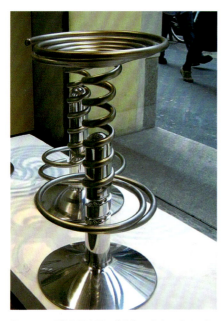

图4-44 吧凳利用金属工艺的加工特点而设计,结构简单,成型方便。

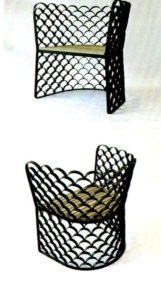

图4-45 鱼鳞椅。

图4-46 仿生亭子。

图4-47 圆珠笔的造型中加入了枪支武器的元素,使圆珠笔的设计更加前卫。

图4-48 像海螺的瓷碗。

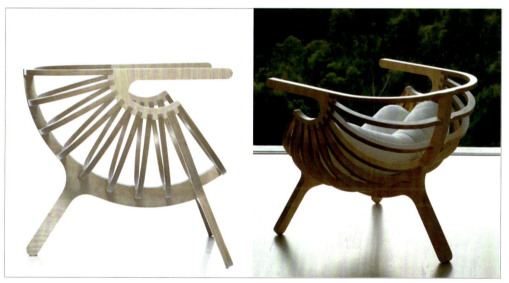

图4-49 仿生椅。

图4-50 打火机流线型的设计,体现一种新时代的气息。

在当代科学技术突飞猛进的发展中,许多重大的发明创造都伴随着对自然生物的功能构成研究,而取得了突破性进展。可以说,每一次对自然生物的功能构成的重新发现、认识与掌握,便显示科学技术的发展又往前推进了一步。

设计师只有开启自己的心灵之窗,迈向自然的大门,去认识并利用大自然形形色色的形态、结构与功能,抓住自然形态结构的典型之处进行归纳夸张,提取神韵,在设计中融合人的神情与自然万物的气韵,演绎成浸透艺术活力的工业产品造型,就会使得设计活动成为设计师内心愉悦而享受的过程(图4-51至图4-59)。

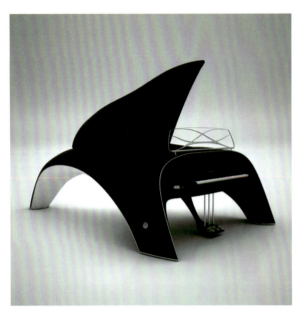

图 4-51　鲸鱼钢琴。

图 4-52　抽取韩服元素的吸尘器。

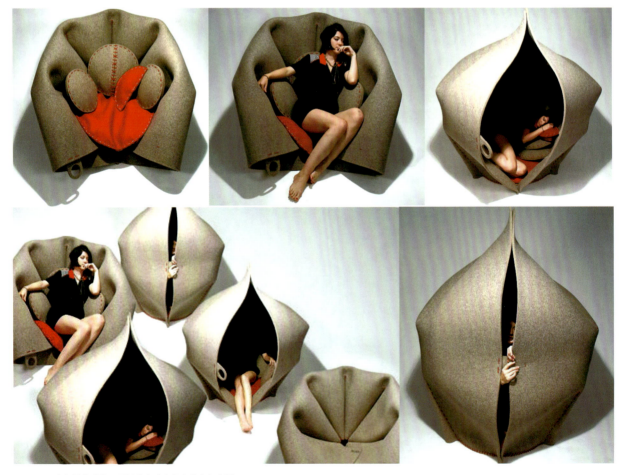

图 4-53　仿生贝壳沙发，可以给人完全私密的个人空间。

图4-54 马克纽森的家具设计。

图4-55 藤椅设计。藤是介于草和木之间的一种材料，因而既有草的柔韧特性，又能保持木的坚硬特点。在此设计中，家具设计师充分利用和发挥了藤条的优势。

图4-56 马克纽森的家具设计。

图4-57 藤椅设计。藤椅在现代时尚中已脱胎换骨，构建成与现代空间和谐统一的造型元素。

图4-58 卧室设计。模拟海底风光的卧室设计，使进入卧室人感觉像是在碧波荡漾的海洋中游弋，与扑面而来的海洋生物一起嬉戏。

图4-59 四翼飞行器设计。

现代电子计算机技术极大地拓宽了设计表现的空间,使设计师们的想象力得到空前的发挥,这组以蔬菜、水果、食品为创造元素的平面设计,运用仿生的设计原理大大增强了作品的表现力与艺术的感染力,给人留下难以磨灭的印象,如图4-60所示。

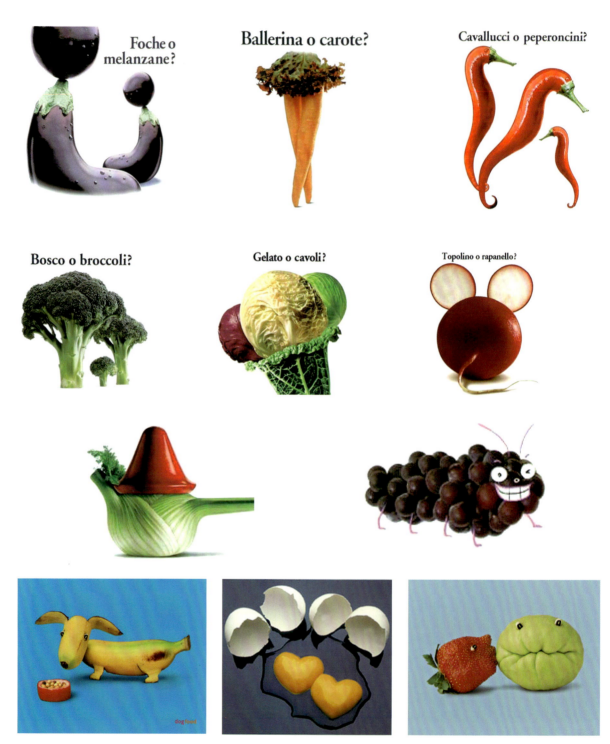

图4-60 以蔬菜、水果、食品为元素的平面设计。

小结

人们在长期向大自然学习的过程中创造出许多优良的产品设计。尤其是当今的数字化时代，人们对产品设计的要求与以往大不相同，既注重产品功能方面的优良特性，又要追求产品清新、自然的形态美感，同时还要注重产品的返璞归真和个性。仿生设计的运用，不但可以创造结构精巧、用材合理、功能完备、美妙绝伦的产品，同时也赋予产品形态以生命的象征，让设计回归自然，增进人类与自然的和谐统一。

习题

作业要求：

1. 根据仿生学原理，利用人体的形态或部位设计某一生活日用品（如灯具、家具、饰品等），既注重外形的美观，也要顾及产品功能的合理性。

2. 用 A3 纸绘制，表现形式不限。

课题五　设计创造学之四：整合

教学提示

法国遗传学家F·雅各布说："创造就是重新组合。"创造性思维是一种综合性思维。比较、类比和分析是一种联动性思维。它可以激发人们的情感，启发人们的智慧，提出独特性的方法。要引导学生对相关知识进行比较、类比和分析综合，设计的过程，就是设计师整合各种信息后，再进行创造性解决问题的过程（图5-1至图5-52）。

教学要求

在课题教学中，教师应使用新的评价体系，注重教学过程中学生所展现的综合素质的评价。

对于设计师来说，设计是一种表达方式，必须通过线条、面积、体积、色彩、质地、光影等语言，表达一种他对生活和世界的理解和解释（图5-1）。组合设计法就是把原来不能单独存在的相近的东西组合起来的方法，或是把两种功能让一件制品来担当（图5-2和图5-3）。

家具设计是将人工物的内部环境（人工物自身的物质和组织）和外部环境（人工物的工作或使用环境）的结合。所以家具设计是把握人工物内部环境与外部环境结合的学科，这种结合始终都是围绕人来进行的，如图5-4所示。

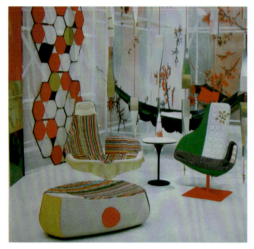

图5-1 运用纺织面料与色彩组合的系列家具设计。

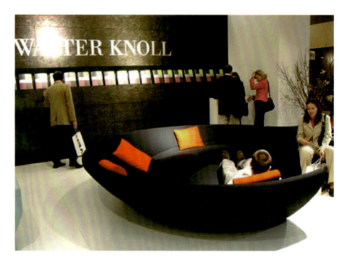

图5-2 锅形的围合沙发。

图5-3 儿童的色彩拼图玩具。在游戏中学习，在学习中游戏。

图5-4 藤圈椅设计。

当代工业设计越来越注重产品的环境及社会效益。环境问题是当今人类面临的三个重大问题之一，作为人类物质环境的生活质量规划者的工业设计师，对于保护和改善人类生活环境负有重要的责任。环境效益已成为评价设计的一项重要标尺。

因此，工业设计师应更加注重环境因素，树立设计中的环境意识，包括在设计中尽量减少环境污染，努力使人造环境更好地与自然环境协调起来，以及使产品与产品之间在功能和形式上相互呼应，形成和谐的人造环境（图5-5至图5-9）。

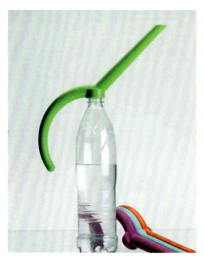

图 5-5 在饮料瓶盖上组合一条塑料管,巧妙地延伸了饮料瓶的使用范围。

图 5-6 韩国食品广告。叠成罗汉的食品和单线勾勒出的卡通人物,还有韩文对白,这一切都组合得生动有趣。

图 5-7 世界杯足球赛海报。用色彩的整与点的零散、线条的舒展形成一个充满活力的画面。

图 5-8 日本啤酒海报。

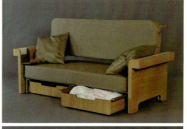

图 5-9 沙发床设计。可躺、可卧、可睡、可坐该沙发床集各种功能为一身。设计过程中的创新,可以从原理、结构、技术、材料、工艺等方面改进和突破。

一、整合的能力=设计师的创造能力

设计是一项涉及社会、经济、政治、技术多个领域的行为,它既涵盖艺术创作,又涉及经济运作、集体合作、生产制作与社会传播。所以,我们在提倡创新的同时,也应该注重培养设计师的整合能力。这种整合能力是设计师对社会各种因素,包括对当今世界多元文化的动向,以及各种历史背景的理解、认识、吸收和把握。同时,设计师也要深刻理解和把握这些社会因素对设计的影响。

总而言之，这种整合能力反映了一个设计师对世界与本土文化、艺术、社会因素理解的宽广度。它反映出一个好的设计师对美学、人机、市场、技术因素综合把握的能力，是衡量一个设计师的社会素质、文化修养与设计技能的尺度。更进一步地说，现代设计不同于以往的手工艺品设计，也不同于纯艺术品创作。设计师不同于艺术家与工艺美术家。设计师必须对文化、市场、技术、传播手段有一种特别的敏感与重视。可以说，设计师的成功在很大程度上取决于其整合能力的高低。

例如，平面设计师和营销策划师在对企业形象识别或品牌开发的基础上，全方位整合媒介广告、包装广告等视觉传达系统介入营销系统，充分利用各种资源和信息打造定位合理、品质优异的平面设计，在这里，定位的准确与合理就是创造性解决问题的能力的体现。

如图5-10和图5-11所示的椅子设计，与其说是将古文字与椅子组合、将雕塑与椅子组合，不如说是将传统与现代结合，艺术与科技的结合。

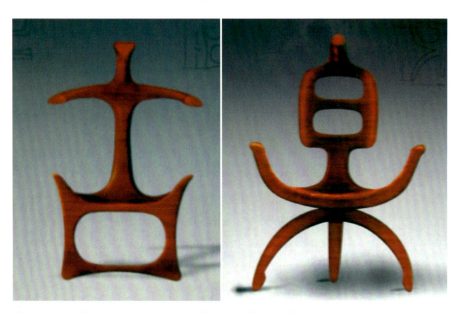
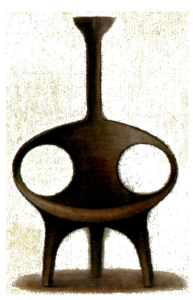

图5-10 《石鼓文椅子系列之一古、之二乐》伍斌（2002"建筑师杯"首届全国家具设计大赛一等奖）。

图5-11 《天地一号椅》伍斌（2002中国家具协会家具设计大赛优秀奖）。

1. 设计元素的组合

在进行产品设计时，设计师根据人们生活的需要，把不同的基本功能元素进行整合，寻找顾客尚未得到满足的诉求，进而形成设计方案（图5-12和图5-13）。如在手机的设计方面有各种设计元素组合：摄像头、MP3、视频、收发邮件，手机的机身可旋转、可滑盖，还有颜色、重量等，顾客需要的设计元素均可按一定的法则组合、叠加在一起，每一种整合都是创新在起作用。

设计创新只有建立在宽广的整合能力之上，才会有益于社会，才会有生命力；只有建立在深厚的艺术修养、设计技能基础上的创新，才有根基，才会持久发展。单纯地讲创新，是不完整、不充实的。设计师如果缺乏整合的能力，其作品或是脱离现实、纸上谈兵，或是看似新颖、实则无用。

图 5-12 不同形态的器皿组合,为的是满足人们多元化的生活方式。

图 5-13 好的设计离不开创造性思维,只有运用创造性思维才能设计出优秀的作品。

即使设计创意很好,也无法得以实施。设计师应该有鲜明的目的性,缺乏明确目的性的设计可能很美,也或许可以成为一件艺术品,但它很难是一件好的设计作品。

我们知道,作为奥运会的 CI 设计,无论是奥运会的标志,奥运会的吉祥物,都必须醒目、易记、易懂。像 1988 年韩国汉城奥运会,他们选择具有东方色彩的小老虎作为汉城奥运会的吉祥物,并取名为 Hodori。Ho 来自于韩语的虎,Dori 则是韩国人对小男孩常用的一种爱称。该名叫 Hodori 的老虎被设计成为一只友善的动物,它代表了韩国人热情好客的传统(图 5-14)。据称,吉祥物 Hodori 的名字是从 2295 个由公众提交的名字中挑选出来的。

1992 年西班牙巴塞罗那奥运会的吉祥物是一只既像山羊又像狗的动物,取名为 Cobi(图 5-15)。

图 5-14 汉城奥运会的吉祥物 Hodori。

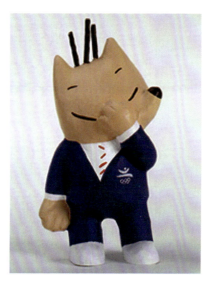

图 5-15 巴塞罗那奥运会吉祥物 Cobi。

吉祥物的创意源于西班牙当地一名漫画家扎维尔·玛瑞斯克设计的小狗Cobi，小狗Cobi憨态可掬的形象一经面世，便受到了西班牙人和世界各国人民的喜爱。

再看2004年希腊雅典奥运会吉祥物，取名为Athena（雅典娜）和Phevos（费沃斯）的娃娃，它是根据古希腊陶土雕塑玩偶"达伊达拉"为原型设计的，他们长着大脚丫，长长的脖子，小小的脑袋，一个穿着深黄色衣服，另一个穿着深蓝色衣服，头和脚为金黄色，十分可爱（图5-16）。根据希腊神话故事记载，雅典娜和费沃斯是兄妹俩。雅典娜是智慧女神，希腊首都雅典的名字由此而来。费沃斯则是光明与音乐之神。

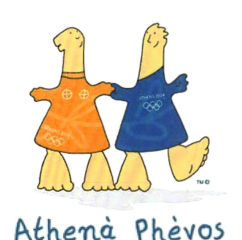

图5-16 雅典奥运会吉祥物Athena、Phevos。

纵观这些国家奥运会的吉祥物设计，他们并未受本土文化太深的影响，即便是有文化元素也是在超越，而不是成为设计上的桎梏，而是注重吉祥物的独创性设计和造型上的拟人化，滑稽而幽默，将活泼可爱的小动物与小男孩的爱称组合，将神话故事中的人物与古陶雕塑组合，并赋予它们富有生命力的性格特点，使之为各国儿童们所喜爱，体现了友谊和公平竞赛的奥林匹克理想，这种整合无疑是巧妙的，充满智慧的!

2. 整合设计创造效率

机场、车站或其他公共场合，都有大量指示性的标识与多媒体信息牌。这些标牌的设计师需要的不仅仅是创新的能力，更重要的是具备对国际通用标识的了解，对人的行为、社会因素、安全、材料制作等因素的整合能力。设计的目的不仅要考虑大众的方便和公共场合的美观，也要注意作品如何影响大众的安全和公共设施的使用效率，就是使旅客能够在很短的时间里找到要去的地方，快捷而方便，有了明确的设计目的，才能找到最佳、最简洁并一目了然的设计方案。

其实，设计的过程是一个整合的过程。设计师对与设计项目有关的各个因素进行综合处理，将各种设计元素进行合成，从而得到解决问题的方案。设计的过程也是一个创新的过程，设计师运用创新的思维方式，激发自己的艺术灵感，找到新的解决问题的手段。整合是交融，是集中，是统一；创新是首创，是革新，是分离（与旧的事物分离，与习惯的思维方式分离，追求突出和新颖）。创新和整合常常是对立或互补的两个方面。

3. 整合的能力是设计师多维的综合发展

缺乏整合的能力将导致另外一种设计上的不圆满。因为"圆满"是一个设计师要追求的最佳状态。在一个均衡发展的状态下，设计师的整合能力与创新能力才能相得益彰。就像我们看到一个不断扩大的圆形，它象征着一个不断成熟发展的设计师。画家与设计师的区别在于，绘画是一种个体的行为，艺术家常常孤独地进行自己的艺术创

图 5-17 集多种高科技为一身的智能化厨房设备，就是为了满足当今数字化时代人们的生活需求。

作；而设计则是一种集体的行为，在通常情况下，设计只是社会创造活动中一个很小的部分。即便设计师是整个设计过程的主导，他还是要与很多人合作才能得以最终完成他的设计（图 5-17）。一个画家更多注重的是线性发展，沿着个人所定的某个方向富有创造性地发展，而设计师要注意的应该是多维的综合发展。这种发展有赖于设计师对艺术、技术、社会的整合能力。

设计师整合的能力体现在很多方面，如果从文化层面上探讨，我们可以运用这样一个图表来展示创新与文化的关系。创新是一条由中心向上的竖线，设计师对当今世界多元文化的理解和认识的能力是一条横线向左右延伸。后者是发展创新的支架并提供创新的视野。在今天多元文化的环境下，我们对不同文化要有包容能力。只有如此，才能全面地创新与发展。全球化决定我们必须理解和吸收不同文化，兼容和共存于多元世界之中。设计师对自己本土历史、文化的认识则是由中心向下的一条竖线。我们可以把这条竖线比喻成一棵大树。根基越深，吸收养分越多，树就长得越高。创新离不开文化根基。缺少对自己本土文化的理解和把握的设计师，会在成长中因为缺乏根基而失去重心，难以持续发展。

二、整合离不开深厚的文化根基

优秀的设计师应具有深厚的文化根基、良好的艺术素质和卓越的创新能力，以及一流的设计技巧和对社会因素的整合能力。缺乏创新的设计可能是平庸的，缺乏整合的设计很可能是无用的。没有创新，社会缺乏向前的动力；同样，忽视整合能力而单追求创新，便极有可

能走入狭窄和肤浅。设计师要追求的应该是创新与整合的统一（图5-18至图5-20）。创新是动力，整合则提供支架和视野。唯有如此，我们才会看到一个平衡、多元、多中心的发展结构：它既有平衡，又有创新；既有个性，又有统一。设计领域的健康发展将是全面的，它根植于坚实的文化历史基础，具有宽阔文化视野，它的创新代表的是一种稳固的、可持续的发展。

图5-21中的老人先前是做面人的，富平陶艺村将她请来，她就用做面人的手法做陶艺。她的民俗陶艺作品以娴熟的技巧和程式化的装饰传达出对生活的热爱，对生存理想的纯化，表达出一种健康乐观的精神信念。老人的陶艺作品非同凡响，或人物，或动物，或花草，神态生动鲜活，夸张诙谐，浪漫自如，而且想象力丰富，有着浓郁的民俗艺术特征。

创造性思维是由判断力、知识面、信息量等手段相互支持才得以成立的，从设计创造的角度来说，感觉、信息的积累、知识与修养，再加上判断力，才能准确地把握好设计的创意。

设计是一种创造，这种创造是对事与物筹划过程中的一种创意的形成，它是所有物质方式中最接近意识的部分，它有多种呈现方式，它开始或许是稍纵即逝的灵感，最终却是文稿或设计图。创意是长期感悟的结果，创造性思维是设计的命脉，在人类未来生活方式的创造中，设计是一种智力资源，它以那些有着生动灵活的、充满新锐的创意，引领我们去触摸、去追求一种更高品质的生活，为平淡的生活增添一份温馨的色彩，给人以人文的关怀（图5-21至图5-31）。

图5-18 海参崴街头的旧建筑上的壁画与新搭建的商店巧妙地整合后连成一体，相得益彰。

图5-19 海参崴街头新建的商场，使后面的商住楼房宛如海市楼。

图5-20 枕头与床单组合成一幅美妙的图画。

课题五 设计创造学之四：整合

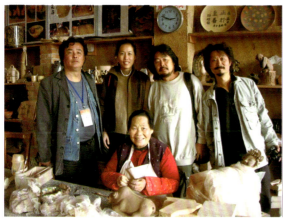

图 5-21 民间艺人和她的作品。

图 5-22 利用有机玻璃材料制作成小型的壁橱柜，色泽鲜艳、形态简洁，令空间环境焕然一新。

图 5-23 善于把握市场的脉搏，紧跟时代潮流，是对一个设计师最基本的素质。要创造出优秀的产品，需要设计师有敏锐的洞察力和较强的抽象能力，但这些能力只有在真正的市场多做、多干、多失败才能磨炼出来。

图 5-24 翻起来是椅，放下去是凳，多功能的组合给人以极大的方便。

95

图 5-25　台湾设计师用室外建筑的手段移植到室内设计中来。

图 5-26　将废旧的自行车链条、齿轮组合成系列挂钟，既环保又时尚。

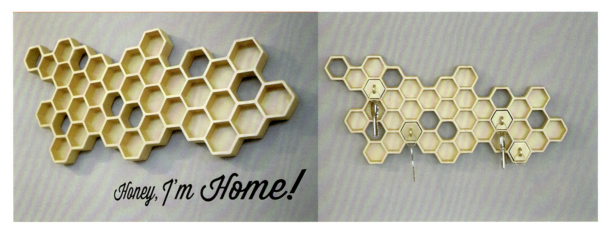

图 5-27　装饰钥匙架。设计师利用的蜂巢的收纳与 honey 一词的双关，整个设计方便实用又温馨浪漫。

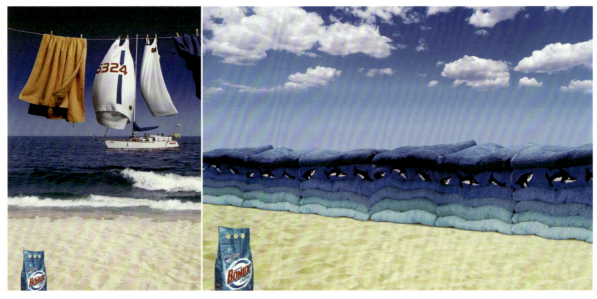

图 5-28　洗衣粉的系列海报。风帆与运动衣组合在一起，浴巾摞叠成海浪的错觉与蓝天、沙滩连接在一起，巧妙的创意给人留下深刻的印象。

图 5-29　综合多种建筑材料，运用多元化的设计手段建造的现代教堂。

图 5-30　皮纸、草绳、陶瓷材料与简约的图形、汉字形成了日本包装设计鲜明的特征。

图 5-31　万年历设计（创意小产品）。

流水山庄被誉为 20 世纪最漂亮的住宅，最初准备建在瀑布的对面，以便面对自然，但是著名建筑师奈特运用创造性思维与逆向思维理念，将住宅建在了瀑布的上面，这座建筑实质是奈特有机建筑理念的再现，按照奈特的描述，此住宅的建筑语言为土生土长，因而建筑与周围的环境十分和谐（图 5-32）。

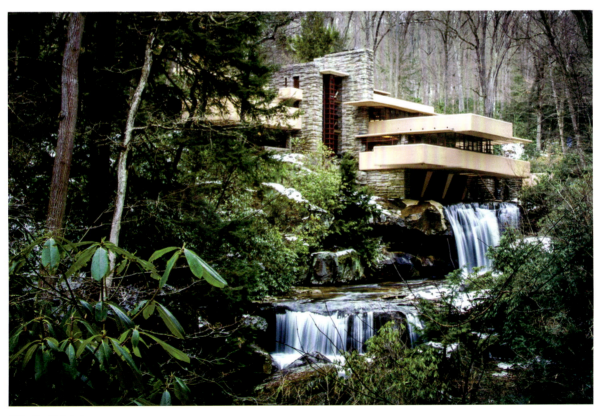
图 5-32　流水山庄。

三、外来文化与本土文化的整合

日本的设计艺术其实也是一种整合的过程，它是在借鉴和吸收中国唐朝、朝鲜李朝的艺术形式基础上，逐步形成了有自己民族特色的艺术形式。在漫长的历史发展中，它逐渐地丰富了日本民族对自身情感的表述。例如：文学上有和歌和俳句；还有形式独特的花道、茶道艺术；美术上有大和绘、浮世绘；书法上有"和风"特征的书道。这些艺术本身就是外来艺术形式和民族性审美相结合的优秀范例。从某种意义上说，"和风"实际上是日本神道教信仰的变换发展与不断延伸。在这个过程中，又大量地吸收中国的儒家文化思想和佛教的禅宗理念，并将改良后"日本化"的儒家文化为核心与西方先进的科学技术为内涵相结合，构成了近代日本文化的重要基础，也成为日本现代设计艺术发展的指导思想。可以说，日本的设计艺术的发展史，是一部外来文化与本土的"和"文化不断交织的历史，也是外来文化移植后被摄取与同化的历史。

图 5-33　时装设计大师三宅一生设计的概念时装。

禅宗也是日本设计艺术所追求的一种最高境界。例如时装设计大师三宅一生"参禅"时悟出的设计概念"皱的哲学"（图 5-33），川久保玲设计的褴褛乞丐装，八木一夫的陶艺作品。书法巨匠井上有一"顿悟"后，挥舞出的颇具"禅味"的书法作品；建筑大师安藤忠雄的作品，自然界的"光""声""水"等元素巧妙地纳入室内空间设计中，创作出了水的教堂、光的教堂。设计师佐藤晃一的作品与日本的俳句一样，以纯净的日本语法节奏构成，画面凝练而节奏跳跃，在空白处你都能感受到"空寂"的无穷魅力。他们以一种现代的思维方式从传统文化中提取出适用于当代的智慧。以传统的"空灵、虚无"禅宗思想为基础，融合日本艺术特有的"清愁、冷艳"浓郁的色调，追求艺术中浮现的优美和冷艳的感情世界，丰富了设计的视觉语言，开阔了对设计的思考。日本的设计艺术以符合现代人的视觉习惯和一种超越东西方文化的姿态，去探索新的艺术设计发展方向。

设计是一种智力资源，它以那些有着生动灵活的、充满新锐的创意，引领我们去触摸、去追求一种更高品质的生活，为平淡的生活增添一份温馨的色彩，给人以人文的关怀，如图 5-34 至图 5-37 所示。

图 5-34　暖手茶杯。

图 5-35 沙发躺椅。

图 5-36 灯具设计。

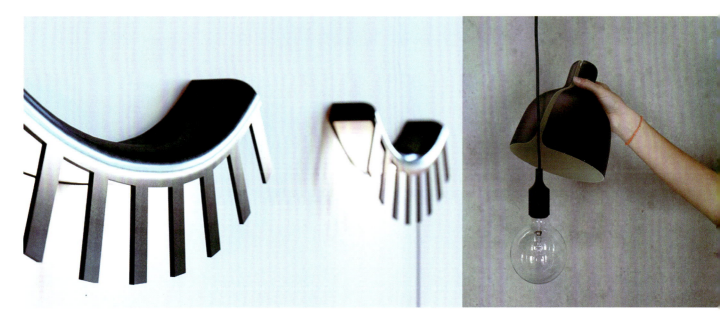
图 5-37 灯具设计。

在设计中应提倡创新，坚持创新不容置疑。没有创新精神与创新努力，设计将是千篇一律，千人一面。没有创新的世界难以前进与发展。创新带来活力，创新激励生命。但我们在强调创新的同时，也不能将创新作为设计与设计教育追求的唯一目标与手段。因为，新的不见得一定就是美的、好的，或是有用的。图 5-38 为数字化时代的室内设计。

图 5-38 数字化时代的室内设计。

日本的环境设计常运用绿化、水和阳光等自然元素,创造各种舒适的人工环境。它给你的视觉带来一份惊喜,使你暂时忘掉城市的拥挤带来的压抑感(图 5-39)。

日本是一个多变而又复杂的民族,很多东西已经被西方文化强行地杂交。因而既传统又现代,既含羞又张扬,既婉约又暴虐,既艳俗又简朴,既硬朗又柔美,这些充满矛盾的民族精神性格,在日本城市建筑环境设计中也是随处可见(图 5-40)。

阳光下闪闪发光的不锈钢消防器材,冷峻、精致、硬朗,成为东京都市一道别有风味的景观(图 5-41)。可以看出日本的城市环境设计,对城市的每一个细小空间、每一个目所能及的角落是何等的重视。

图 5-39 岐阜现代陶艺馆。

图 5-40 成田机场壁画。

图 5-41 东京街头的消防器材。

"静"和"空",是日本建筑"禅意"空间的重要特色(图5-42)。日本的建筑艺术既有风花雪月、小桥流水的温情一面,又有气势恢宏、排山倒海的一面(图5-43)。

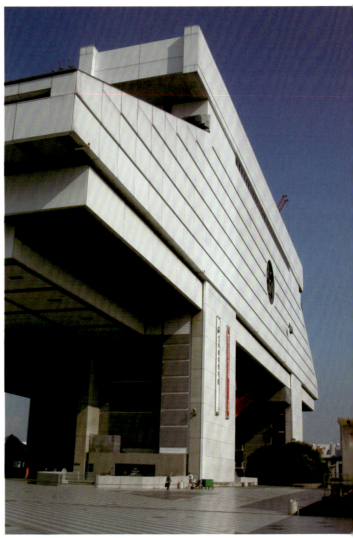

图5-42 京都的现代建筑。 图5-43 江户东京博物馆。

安藤忠雄的作品"光的教堂"中,建筑墙体与光之间的面积强烈对比,不但突出了光的"十字架"的标志,而且使教堂更加神圣而令人敬畏(图5-44)。当你走进"光的教堂",你会深深地感受到建筑师丰富的内心世界,那是一片没有杂念,没有世俗私欲的净土。

日本的设计艺术常以一种传统东方的思维方式和感受力来表现作品内容,它借助于鲜明的民族传统视觉符号,例如和服、茶道、和屋以及传统书法、传统绘画和传统民俗等饱含民族审美意味的图形,以典型的日本风格展现在世人面前(图5-45)。

白木彰设计作品如同日本的俳句一样，用纯净的日本语法节奏构成的，画面凝练而节奏跳跃，在空白处你都能感受到"空无世界"无穷的魅力（图5-46）。

图5-44 安藤忠雄的设计作品。

图5-45 白木彰的设计作品。

图5-46 白木彰的设计作品。

小结

培养思维的整合性收敛思维，也称聚合思维或集束思维，是在已有的众多信息中寻找最佳解决问题方法的思维过程。在收敛思维过程中，要想准确发现最佳的方法或方案，必须综合考察各种思维成果，进行综合的比较和分析。因此，综合性是收敛思维的重要特点。收敛式综合不是简单的排列组合，而是具有创新性的整合，即以目标为核心，对原有的知识从内容和结构上进行有目的的选择和重组。

习题

寻找自己感兴趣的、有研究意义的整合性设计进行课题练习。

课题六　当代西方设计创新赏析

一、欧洲的现代设计

2006年8月中旬，笔者曾随中国陶瓷工业协会组成的中国陶艺家代表团一行26人，应国际陶艺学会（International Academy Ceramics，IAC）第42届大会邀请，专程前往拉脱维亚首都里加出席了本次会议。大会结束后，中国陶艺家代表团一行便乘机前往丹麦、荷兰、德国、比利时、法国等国家，代表们沿途参观了丹麦国际陶艺中心和欧洲陶艺中心（荷兰），以及科隆大教堂、凡高美术馆、卢浮宫、奥赛博物馆、蓬皮杜艺术中心等地。

巴士载着我们在欧洲大地上奔驰，从荷兰到丹麦，从丹麦到德国，再由德国进入比利时、法国。途中一路畅通无阻，几乎没有遇到一个收费站，不用查看护照，免除了国与国之间的边境哨卡的障碍，欧元、英语通用，欧洲联盟的一体化带给欧洲各国人民生活与出行的便利，全得益于制度上的科学与合理。

八月的欧洲此时已是金风送爽，玉暑将消。当我漫步在风和日丽的巴黎，流连在香舍里大街，置身于时尚华美的橱窗群，当我凝视着卢浮宫里艺术大·师的经典之作，又置身于蓬皮杜艺术中心现代装置艺术（图6-1至图6-3）、影像艺术的环境中，当我在埃菲尔铁塔上登高望远，将古朴雅致的巴黎全景尽收眼底，当我伫立于塞纳河畔，眺望远处哥特式的教堂等古老的建筑群，当我身旁

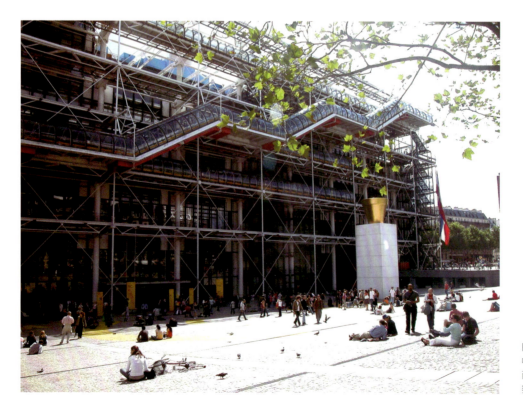

图6-1 蓬皮杜艺术中心的建筑风格怪诞而前卫，在古老的巴黎放射出异样的光芒。

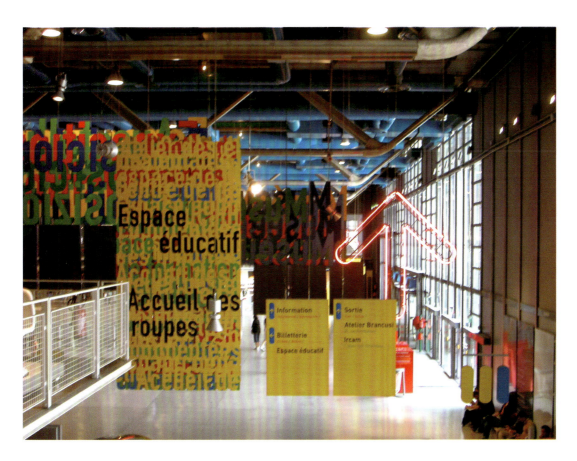

图6-2 蓬皮杜艺术中心利用文字海报来点缀内部空间，设计新颖，令人眼前一亮。

图6-3 蓬皮杜艺术中心的建筑一角。建筑与蓝天融为一体。

的鸽子悠闲地踱步，间或飞舞着翅膀落在游人的身上，以及俏丽的金发女郎含着自信的笑容从我们面前款款而行……眼前所有的这些如同万花筒般的繁华景象，令你不得不相信巴黎确实不愧为一个艺术之都、设计之都、浪漫之都，你不得不相信法国人血液里都流淌着浪漫的情愫，骨子里都凝集着艺术的情结（图6-4至图6-7）。

图6-4 巴黎在坚守自己的传统文化的同时，也不排斥现代商业文化。在古老的建筑上，嵌入现代商业广告，形成新与旧、灰与亮、过去与现在的强烈对比，让巴黎这个艺术之都增添出奇异的光彩。

图6-5 古老的哥特式教堂依旧矗立在巴黎的街头，在当下仍然显露出永恒的魅力。

图 6-6　街头的画家与围观的游人组成了一幅动人心弦的巴黎风情画。

图 6-7　五彩缤纷的灯饰将巴黎地下通道口装扮的像圣诞树，新潮而不失趣味。

巴黎的红磨坊闻名遐迩，早在19世纪这里就是艺术家的聚集地，附近有一个另类艺术家们表演集会的"红磨坊酒店"，这个酒店房顶安装了长长的风车叶片，它象征自然美的旋律。从1889年开始，这里就成了歌舞表演厅，二十世纪初，来这里表演的艺人们幽默、精湛、大众化的表演得到了官方认可。红磨坊歌舞表演其实是一场独具特色的集歌舞、杂技、小品为一体的艺术表演。当然，这里的"康康舞"是独具巴黎特色的，出场表演的女演员约40名，男演员约20名，她们身材高挑，模样俊俏。舞姿艳丽的女演员大多数时候是敞露丰乳，穿着造型别致的三角裤，他们边歌边舞，满脸微笑，展示给观众的是一种完美的人体艺术，与我们观念中的色情庸俗毫不相干，它反映出巴黎文化艺术的多样性。

当今欧洲的色彩呈多样化态势，在色彩的运用上也是因个人品位与环境的不同而各取所好。多用单纯的色调，这种简明的色彩语言特征就是大胆、活泼生动，让人为之一振。

建筑语言也是一个城市人文语言的直接呈现，巴黎这样一个美轮美奂的艺术之都，其传统的建筑语言已经发展到了极致，如果让新生代的当代青年人也长期沉浸于这种规范化的传统审美中，恐怕不久就会产生设计创造上的心理障碍：先人已将艺术推到了顶峰，我辈还能有何作为呢？或许是出于这种考虑和超越这种心理障碍，于是便有了反叛的行为，一旦时机成熟，当代人便会运用自己独创的手法来改造建筑。在巴黎这样一个古老的城市，出现了蓬皮杜艺术中心和贝聿铭先生设计的卢浮宫玻璃金字塔，然而，这样一些脱离传统建筑语言的建筑，建成之初就遭遇了与埃菲尔铁塔一样的命运，一些市民强烈抗议此类"怪诞的建筑"现身巴黎，认为它们破坏了

巴黎的整体美感。建筑师们则强调他们在与传统建筑进行对话，不是在对抗传统。随着时间的推移，如今这些另类的"怪诞的建筑"竟然经受时光的考验，成为巴黎的地标性的建筑，得到人们的交口称赞。

漫步在巴黎的街头巷尾，发现这里的垃圾筒竟然是如此的简陋，只是在一个铁架上套一个透明的塑料袋，与艺术之都的氛围格格不入，原来这是为避免恐怖组织的炸弹袭击而专门设置的（图6-8）。这何尝不是一种设计创造呢。特殊时期需要特殊化的设计手段来应变可能发生的突发性事件，设计的目的就是解决人们生活中的实际问题。

近年来，随着塑胶产品的复苏，塑胶材料又重新受到西方设计家的青睐。塑胶材质最大的特色在于它色彩的多样性，这些宛若新材质而且色彩鲜艳的塑胶，与一般人所认为的原色大相径庭，可为家居生活带来更多的装饰色彩。

欧洲的环境设计与工业设计同样采用大量的简约风格，造型简单，自然原色与天然材质为此潮流的特色。在家具与室内设计方面，"乡村住宅"的新主题反映出消费者对新自然趋势的兴趣。除了色彩之外，一切保留自然材质的怀旧成分和简洁而雅致的设计更是打动消费者的心。丹麦的旅馆设计简洁而实用（图6-9），简单的材料经设计师的慧眼挖掘，被恰到好处地加以利用，呈现出

图6-8　恐怖活动令整个西方国家谈"恐"色变，巴黎主要街头的垃圾箱也由过去封闭的铁皮箱全部更换成透明的塑料袋，以防恐怖组织的炸弹袭击。

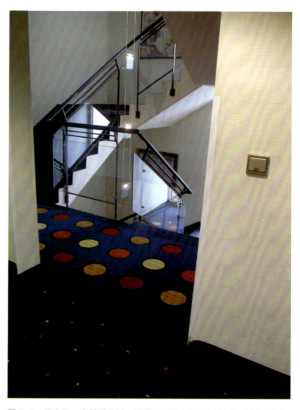

图6-9　丹麦的一家简易旅馆，这里所用的材料极为普通，但由于侧重于细节的装饰处理，使每一位游客感受到现代设计的魅力。

非凡的景象，色彩鲜艳而单纯，既体现出材质美，又有很好的装饰效果。这使我明白了这样一个道理，设计可以使简单的东西变得非凡！

巴黎的橱窗可以用百挑不厌来形容，不论是时装，还是化妆品，橱窗的样式千姿百态，无一重复。由于设计花样翻新，构思出奇，会让你感觉就像在享受一次视觉的盛宴（图6-10至图6-16）。

图6-10 运动服装的橱窗设计，充满了青春的活力。

图6-11 香水的橱窗设计，注重使用环境的营造。

图6-12 护肤品的橱窗设计,在明亮的阳光照耀下分外迷人。

图6-13 儿童玩具店的橱窗设计。用玩具来布置一个戏剧性的场景,来吸引儿童的注意力。

图6-14 巴黎橱窗的女郎性感而艳俗,体现出巴黎当代艺术的多元化。

图6-15 时装的橱窗设计追求一种戏剧舞台的效果,以吸引游人的注意力。

图6-16 巴黎老佛爷商场的设计变化多端,时尚而典雅,每天都要吸引成千上万的游客光顾。

步入欧洲的许多城市,你能够处处感受到设计创意带给你的视觉美感。比利时首都布鲁塞尔的原子高塔,体现出的不仅是造型的宏伟,而且也是科技力量的再现。在布鲁塞尔,你会不时地撞进玻璃工艺品店,那些制作精美,造型大胆,色彩艳丽的玻璃工艺品真的会使你眼前一亮(图6-17和图6-18)!在巴黎的古老商业街,路面还是几百年前铺就的碎石,汽车轮胎从上面碾过,会发出一种轻微的声响,那声音仿佛来自很远很远的地方……

我们在巴黎戴高乐机场(图6-19)转机回国时,候机楼里不时闪现几位装束怪异、动作夸张的男女青年,他们游弋在候机楼的不同角落,静默地站在熟睡的旅客旁读书,每每有旅客从他旁边经过,他就会用手指放在自己的嘴唇上,发出"嘘"声,再指指熟睡的旅客,此举让人一头雾水,从他旁边经过的旅客只好放慢脚步,面带微笑地悄悄而过,我正看得入神,两位女郎突然从我的左右两边欢快地一拥而上,簇拥着我,像是等候我多时的老友,使我措手不及,还未回过神来,她们一闪又不见了。好在随团的队友眼疾手快,抓拍到了这一瞬间(图6-20)。我不清楚这是不是一个自发的民间艺术团体,在进行某种意义上创作活动,他们并无恶意,表现出的行为举止也很善意。将一种行为艺术置身公共场合并与公众互动,这种行为艺术比起国内的行为艺术家们的创作活动,似乎更显得大众化、平民化,让人们在愉悦中接受他们的艺术行为,这也反映了巴黎文化艺术的开放与包容。

图6-17 布鲁塞尔灯具店的灯具仿佛是太空时代的产品,既像太空船,又似水晶花。

图6-18 布鲁塞尔街头的雕塑造型奇特而大胆,让人过目不忘。

图6-19　戴高乐机场卫生间用大块的蓝色装点，使进入卫生间的旅客倍感清凉与舒心。

图6-20　在戴高乐机场，我遭遇了两位"恶搞"的巴黎女郎。

汉堡街头的人力车和公共设施（图6-21至图6-24）给我留下了很深的印象，荷兰阿姆斯特丹的街景古朴而充满现代感（图6-25），还有候机楼的汽车展（图6-26）和另类的婚纱摄影（图6-27）都让人有耳目一新之感。

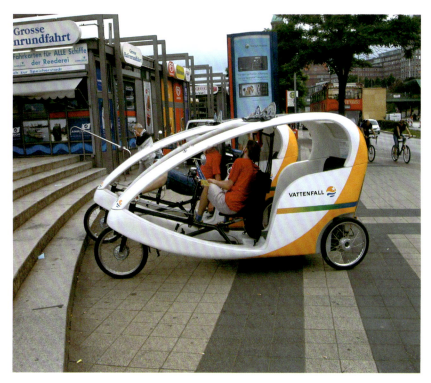

图6-21　汉堡街头的人力车，造型奇特，它在载客游览时，自身也成为城市的一道风景。

图6-22　汉堡街头的公共设施利用钢结构的设计，既拆卸便利，又坚固耐用。

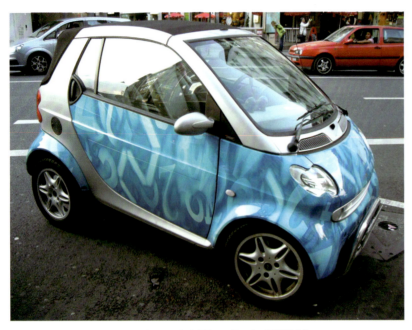
图6-23 仅有两辆摩托车大小的微型汽车在欧洲随处可见,它既环保又节能。

图6-24 狭窄的路段,务必要使电话亭瘦身而窄小,但是遮盖棚与隔离板一样都不少。

图6-25 荷兰阿姆斯特丹城市的一角,深灰的古建筑与鲜艳的商业海报相映成趣。

图6-26 阿姆斯特丹机场候机楼的汽车展示,倾斜的展台使汽车充满动感。

图6-27 另类的婚纱摄影没有喜气洋洋的热闹场面,也没有光亮的汽车、洋房与新郎,背景是破败的废墟、孤独的孩童,就连婚纱的主人新娘也形影相吊,表情茫然。

二、澳大利亚的现代设计

澳大利亚真是一个奇特的国家,它地广人稀,又四面环水,仅海岸线就有三万多公里,在拥有768万多平方公里的土地上却只有近3000万人口。澳大利亚独特的地理位置决定了它特有的自然环境,同时也造就了它特有的地理概貌。由于澳洲大陆长期孤立于南半球的海洋上,地理上的隔离与边缘化或许是澳大利亚文化形成的重要因素,这种亚文化特征在他们的公共艺术设计中表现得尤其突出。

近百年来,澳大利亚的艺术家、设计师们都在外部世界探寻一种适合他们自己的设计模式,他们善于捕捉和借鉴海外先进的设计理念和新的艺术表现形式,力图使本土设计师更紧密地融入国际艺术设计的环境中,因而大大推动了澳大利亚公共艺术设计方式的形成,使其既与国际发展接轨,又能紧密地结合本国的情况。

公共艺术在澳大利亚的城市设计中起到非常重要的作用，不仅美化了城市环境，而且提升了城市的文化艺术品位，反映了澳大利亚公共艺术设计中总体简约大气、细处丰富多彩的风格特征。

澳大利亚是一个移民国家，它吸引着世界各地的艺术家在此定居，许多不同肤色的艺术家在这儿大显身手。因此，澳大利亚在吸收欧美文化的同时又显示出自身多元文化的特点，这种多元文化的特点又与其所处大陆的自然景观相一致。

澳大利亚是世界上城市化程度最高的国家之一，其中85%的人口居住在城市。澳大利亚的公共艺术设计不仅反映出这个国家充满活力的多元文化性，而且在他们的设计艺术形式中充分体现出对历史文脉、对人与自然的高度重视。其公共艺术设计手法简洁、大胆、求新，充分运用美学法则，创造适应当代人类美感要求的形式，使人造环境和自然环境更加和谐。

澳大利亚有极为丰富的植物资源，植物的种类有12000种，其中有9000种是其他大洲所没有的，占植物总数的75%；鸟类有650种，而450种是独有的，占鸟类总数的69%。全球有袋类动物150种，大部分都分布在澳大利亚。澳大利亚虽然拥有这些得天独厚的美丽自然环境和丰富的资源，但重视环境和保护环境的意识早已在澳大利亚政府和人民心中深深地扎下了根，使得许多极富有创意的环境艺术设计作品在澳大利亚的都市、乡村、海滨、田野随处可见，澳大利亚真称得上是一个露天美术馆。

澳大利亚环境绿化的设计风格独树一帜，常以疏林草地、风景林为主，并以丰富多彩的品种反映自然本色。城市公园的主要景点则布置精致，设有精美的喷泉、花境、草坪、雕塑等。草坪绿地更注重人们进入活动、休憩等，而不仅仅是观赏。许多社区、公园的道路及各种小径多呈放射状态，方便行人跑步和穿行。即便是要将道路拓宽改造，也要尽可能地科学、合理地保留路边原有的树木，留下成批的大树可作停车的遮挡屏障，减少太阳对汽车的暴晒，这种生态的考虑十分人性化，也节约了能源。生态的策略和与日俱增的多学科融合的设计方法已经融入澳大利亚的公共艺术设计的各个方面中，使澳大利亚的公共艺术既经济实用、美观，又体现了可持续的发展观（图6-28至图6-39）。

课题六　当代西方设计创新赏析

图6-28　汽车旅馆的设计，利用极为普通的建筑材料建造，经济、实用，又美观，而且价廉。

图6-30　本地哥学院内卫生间用简易而结实的建筑材料来装修，使卫生间既耐用又便于清洁，另类的色彩营造出特异的空间感。

图6-29　本地哥市以丰富的矿产资源而著称，其历史博物馆的入口处设计，便以特有的自然地理概貌作为设计元素。

图6-31　本地哥学院内新颖别致的公用电话亭。

119

图 6-32 墨尔本街头的导向牌,导向牌好比是城市的眼睛,在日益国际化的城市中尤其引人注目。

图 6-33 墨尔本美术馆门前的抽象雕塑。

图 6-34 墨尔本皇家植物园的草坪绿地更注重人们进入活动、休憩等,而不仅仅是作为观赏风景区。

图 6-35 堪培拉国家博物馆的展示别具一格,设计体现出一种多元化态势。

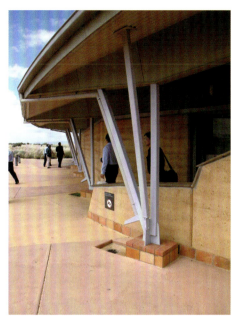

图6-36 十二门徒景点入口处的建筑用钢结构支架、轻型砖墙建造,风格既朴实又大方。

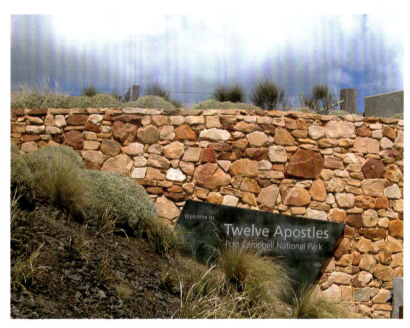

图6-37 游客们时常被十二门徒景点景观中各种指路牌的设计所吸引,在不破坏大自然原生态的基础上,构筑出赏心悦目的视觉景象。

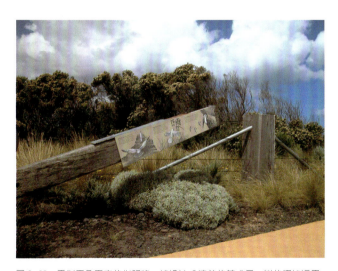

图6-38 看似平凡无奇的指路牌,被设计成精美的艺术品。料的巧妙运用,色彩和周边环境的协调都显得匠心独运。

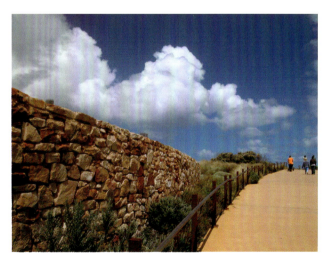

图6-39 十二门徒景点通行道,该设计表现出对人工景观和自然景观关系的关注,本土景观与乡土植物群落间的对话,生态的策略和与日俱增的多学科融合的设计方法已经融入澳大利亚的公共艺术设计过程中。

小结

现代西方的设计艺术注重符合环保概念的设计风格,并将生态的策略和与日俱增的多学科融合的设计方法融入公共艺术设计过程中。在产品设计中,西方消费者环保意识已提升。对于产品要求少就是好:少一点材料,少一点颜色和包装。造型尽可能简单,并且具有鲜明的个性化。

习题

在你所居住的城市中,找出一些符合环保概念的建筑、景观、园林、产品等设计实例,再列举其使用功能上的合理性与舒适性。